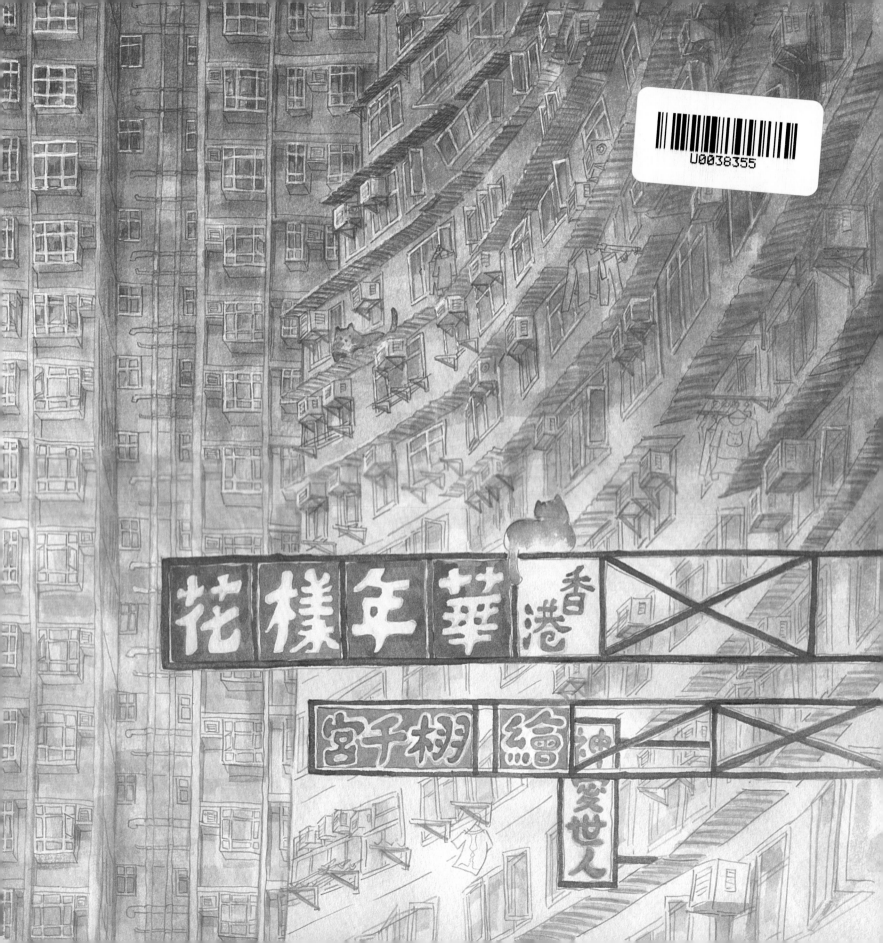

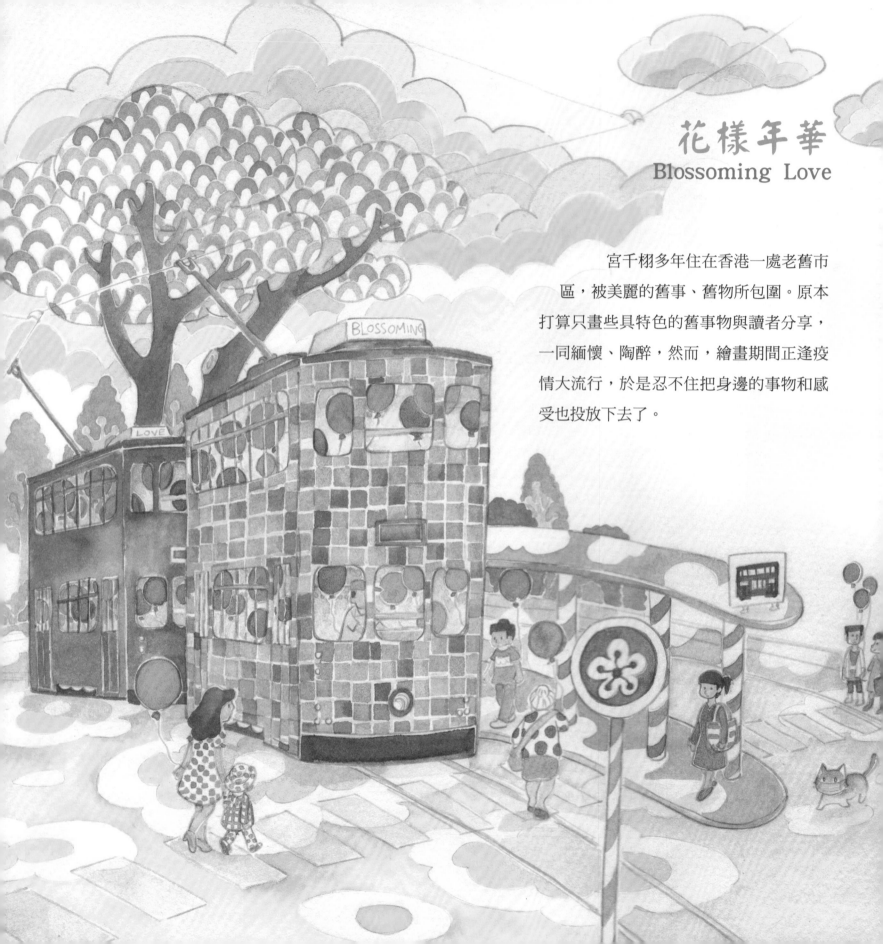

花樣年華
Blossoming Love

宮千栩多年住在香港一處老舊市區，被美麗的舊事、舊物所包圍。原本打算只畫些具特色的舊事物與讀者分享，一同緬懷、陶醉，然而，繪畫期間正逢疫情大流行，於是忍不住把身邊的事物和感受也投放下去了。

感謝神！這次有一位畫師Fantast與我合作繪畫，我們對很多事的看法相近，交流甚歡。而Blossoming Love這英文書名是我的姨甥女Somie Tang改的，既精簡又貼切主題。

為保存懷舊感覺，我棄用近年流行的電腦繪圖，選用了全人手繪製。雖然手繪比電繪緩慢，亦較難修改，不過，我仍希望用人手去勾畫那些逐漸消逝的懷舊事物，以一筆一線讓讀者感受到那些年的人情味。

本書原稿2023年於香港展出，歡迎掃描以下QR碼，到我的專頁和頻道了解更多展覽相關訊息，繪畫過程我也會不時更新，還有直播陪大家一起著色。期望您們喜歡！謝謝！

宮千栩
Queenie Law

生活動態

展覽資訊

QUEENIE_LAW_ART

繪畫過程分享

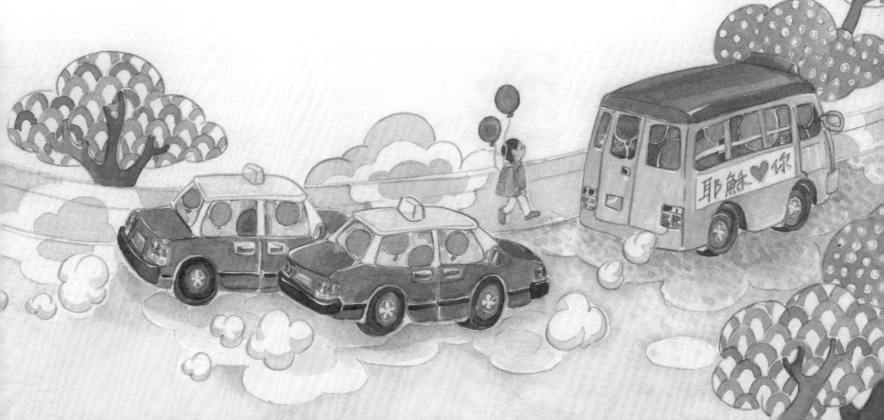

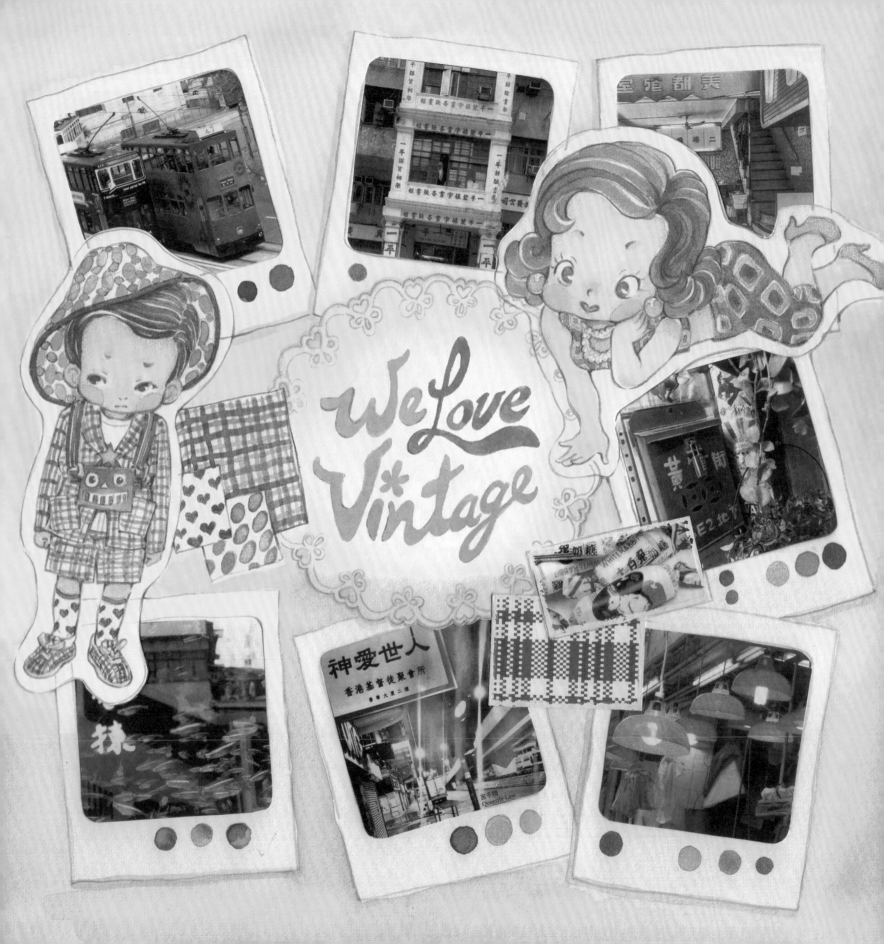

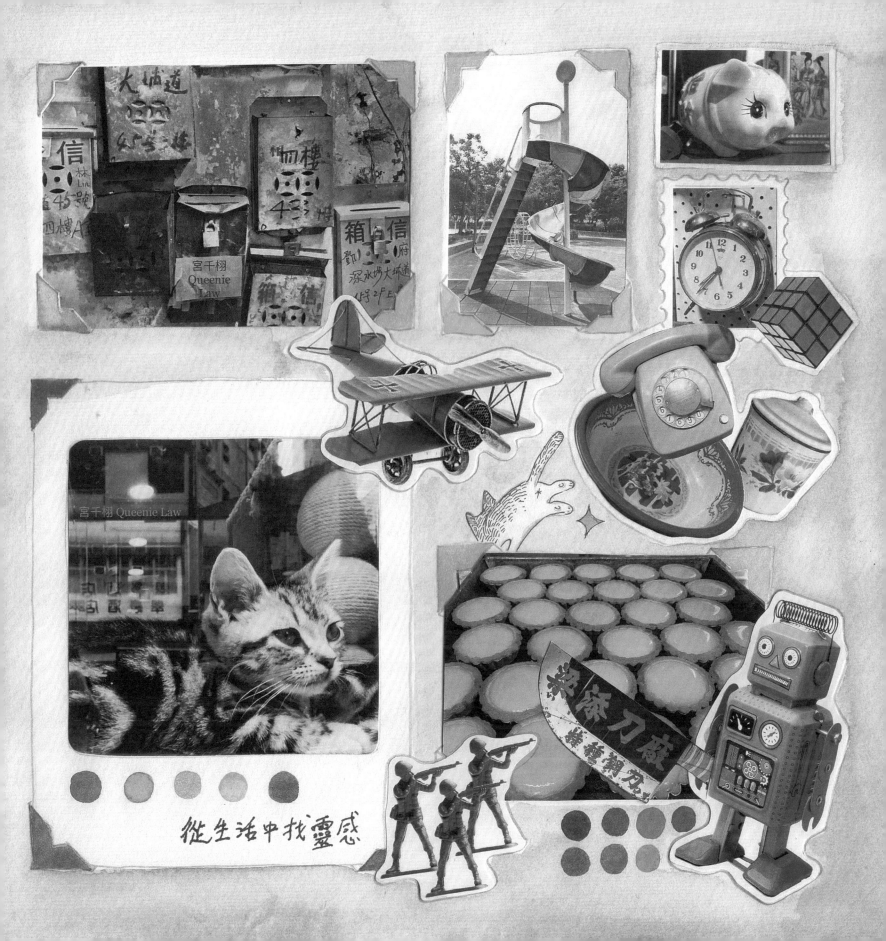

宮千栩
Queenie Law

宮千栩 Queenie Law

從生活中找靈感

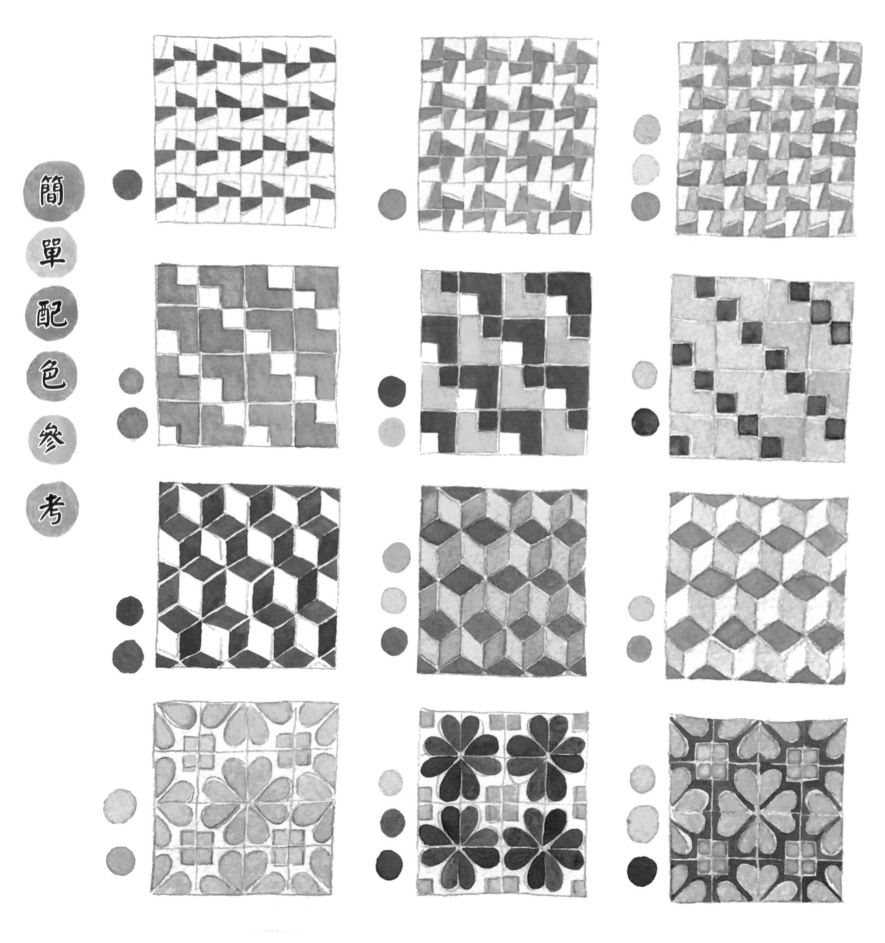

簡
單
配
色
參
考

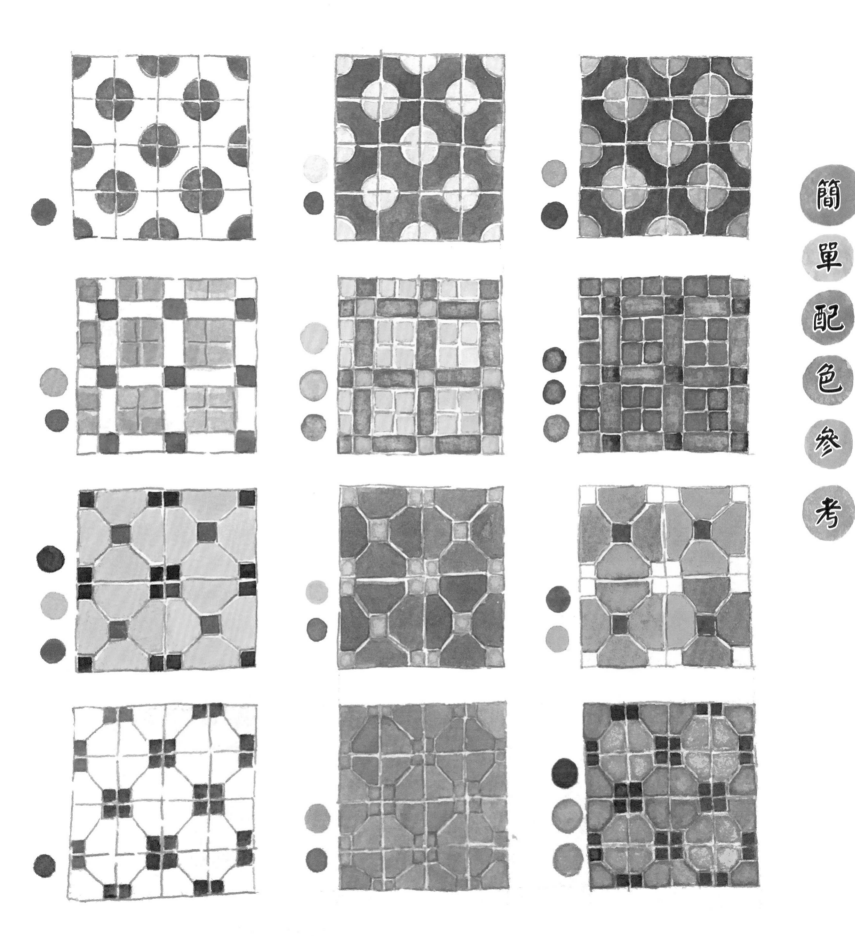

簡單配色參考

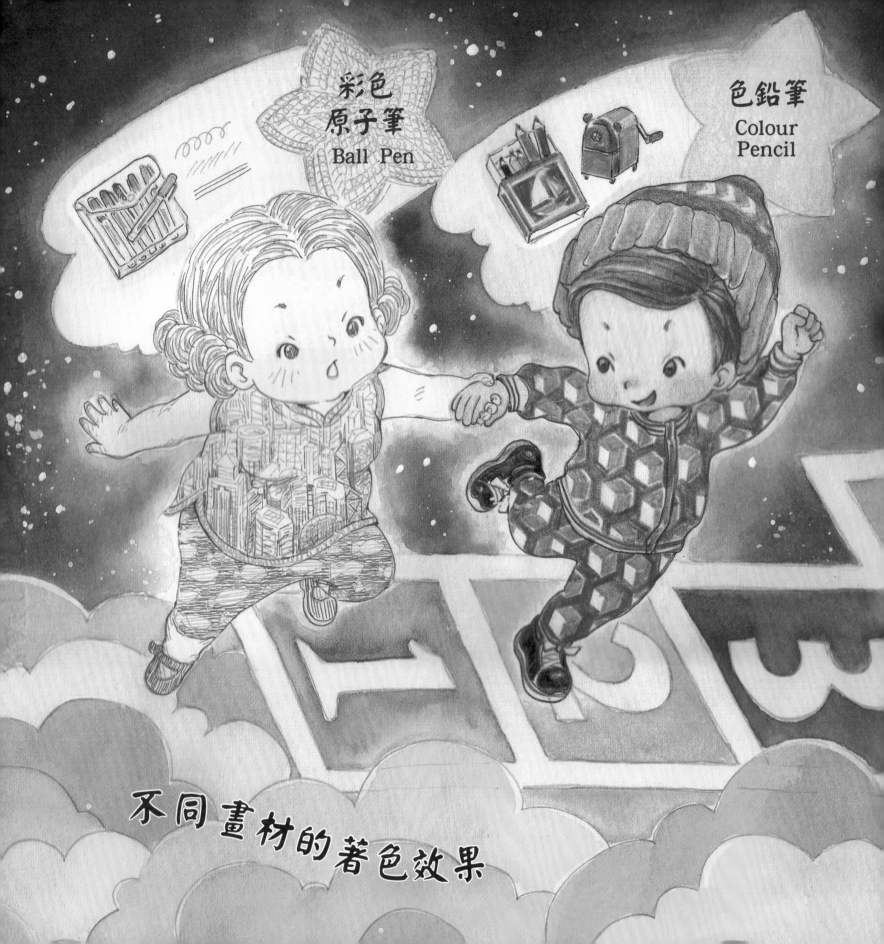

彩色
原子筆
Ball Pen

色鉛筆
Colour
Pencil

不同畫材的著色效果

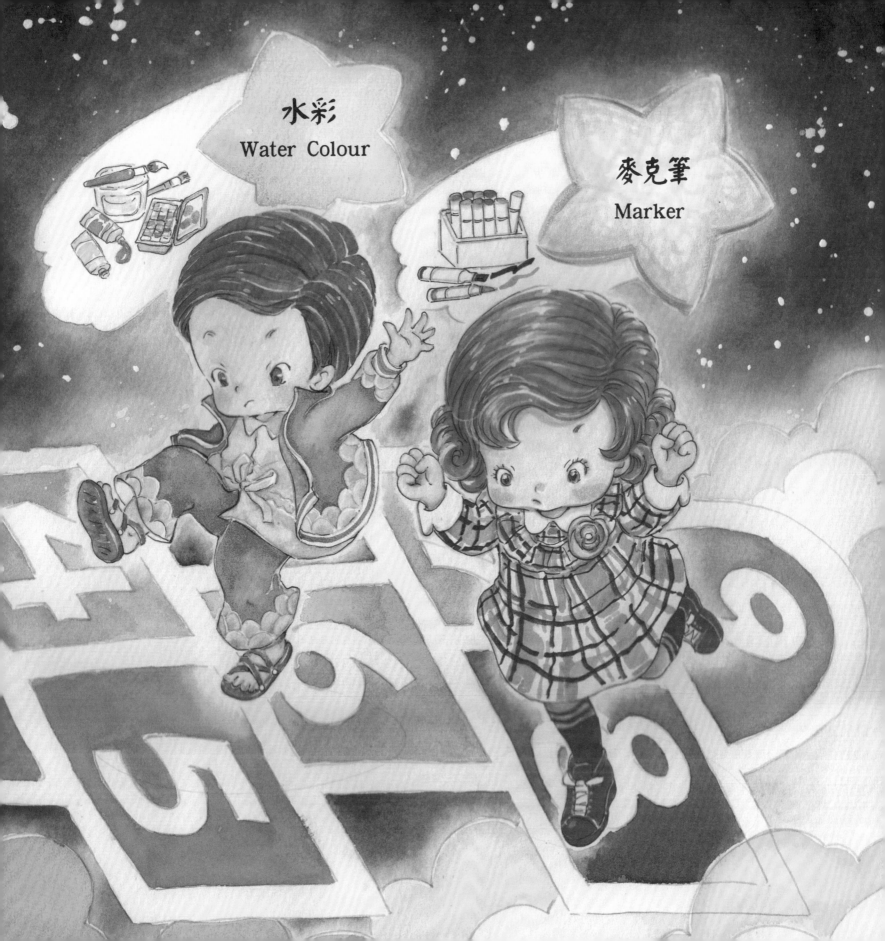

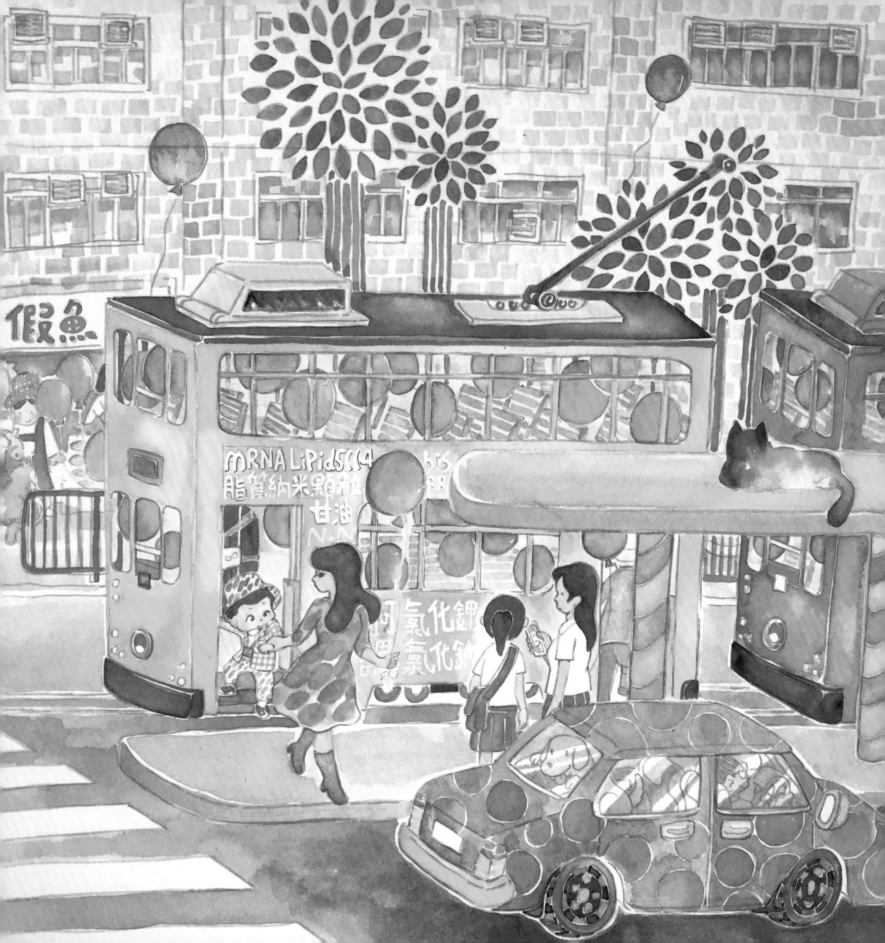

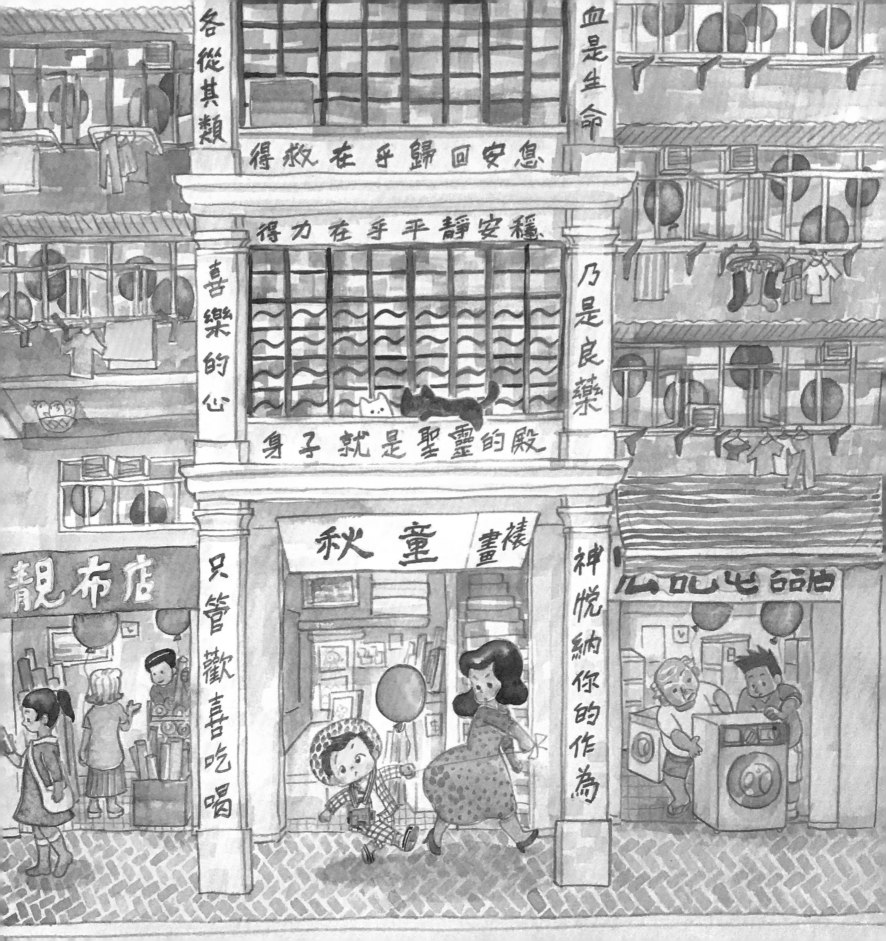

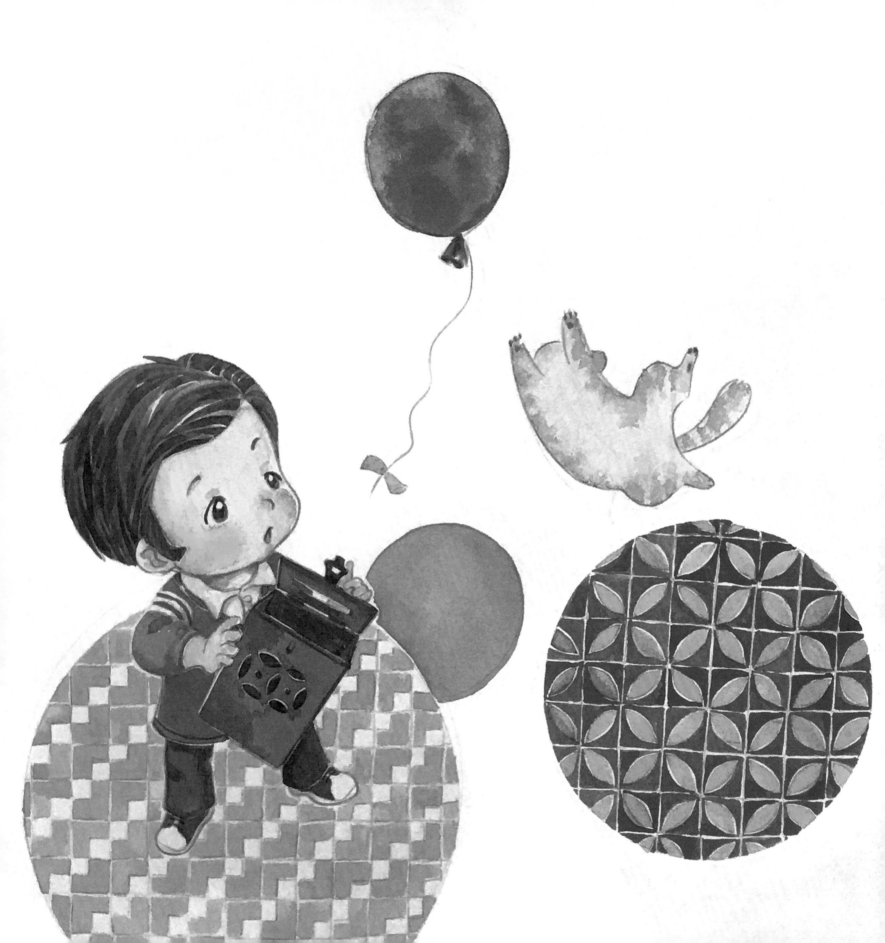

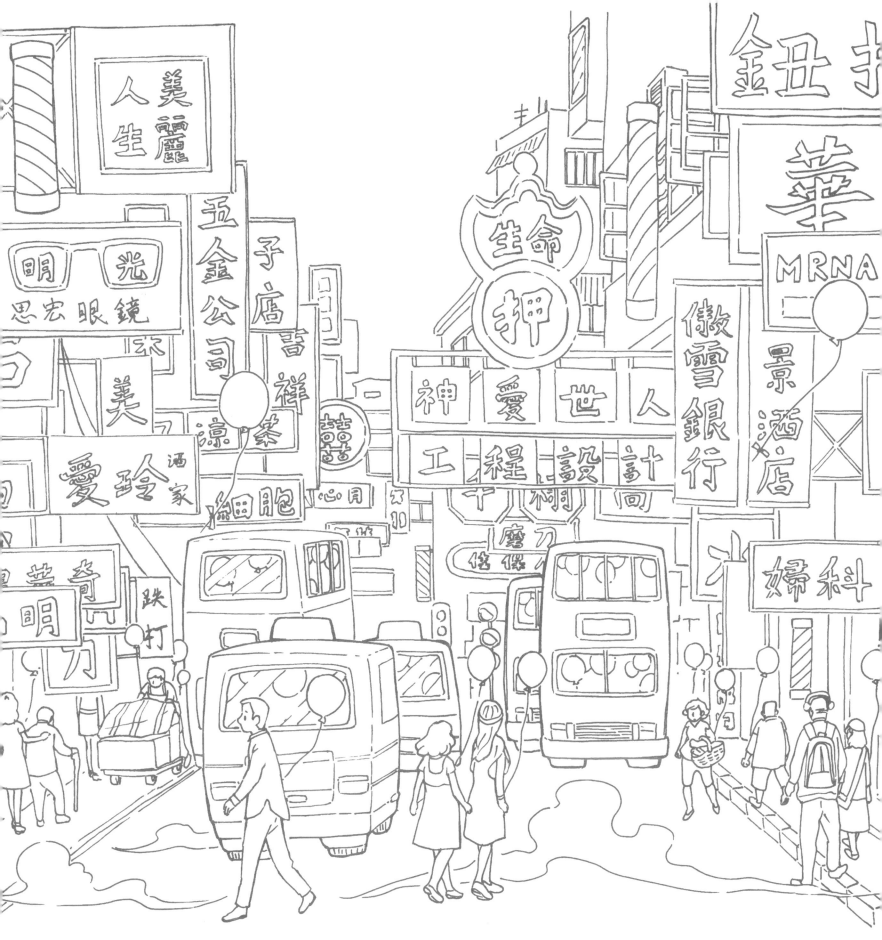

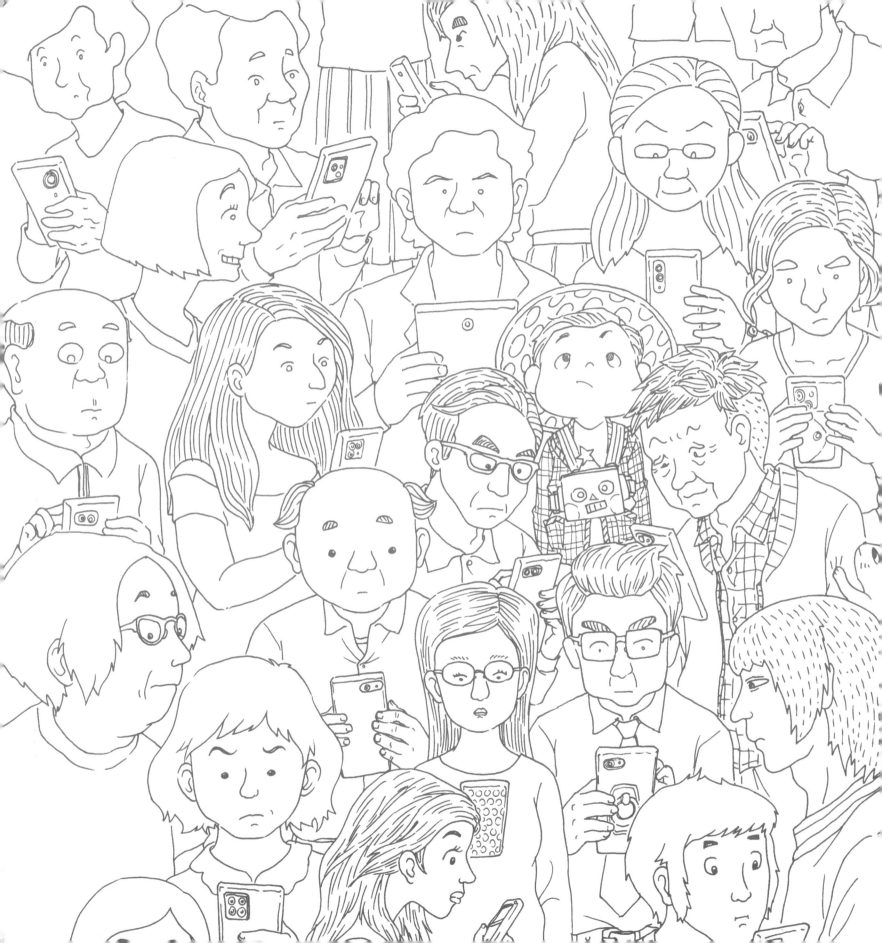

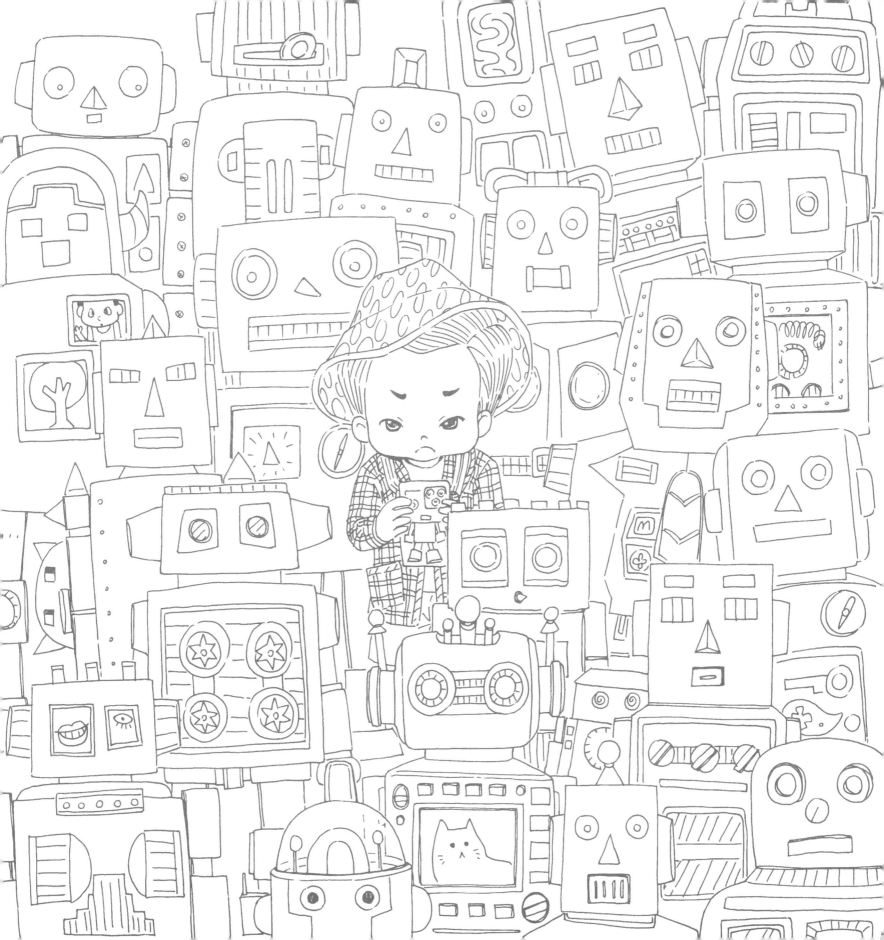

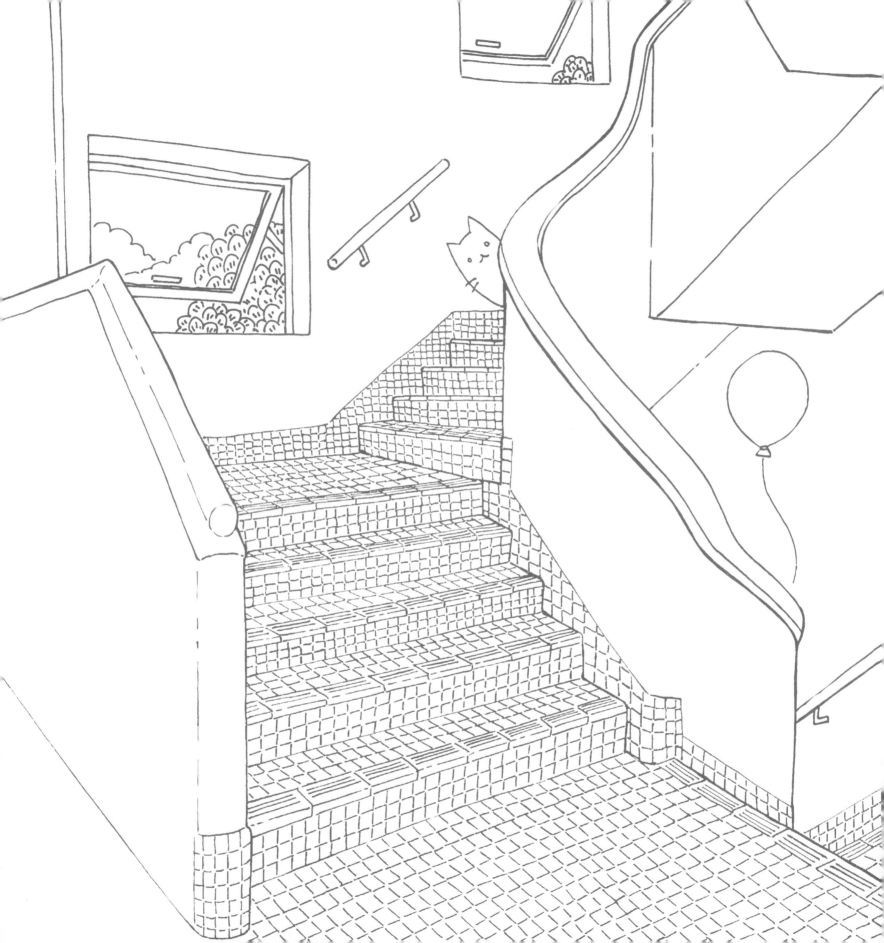

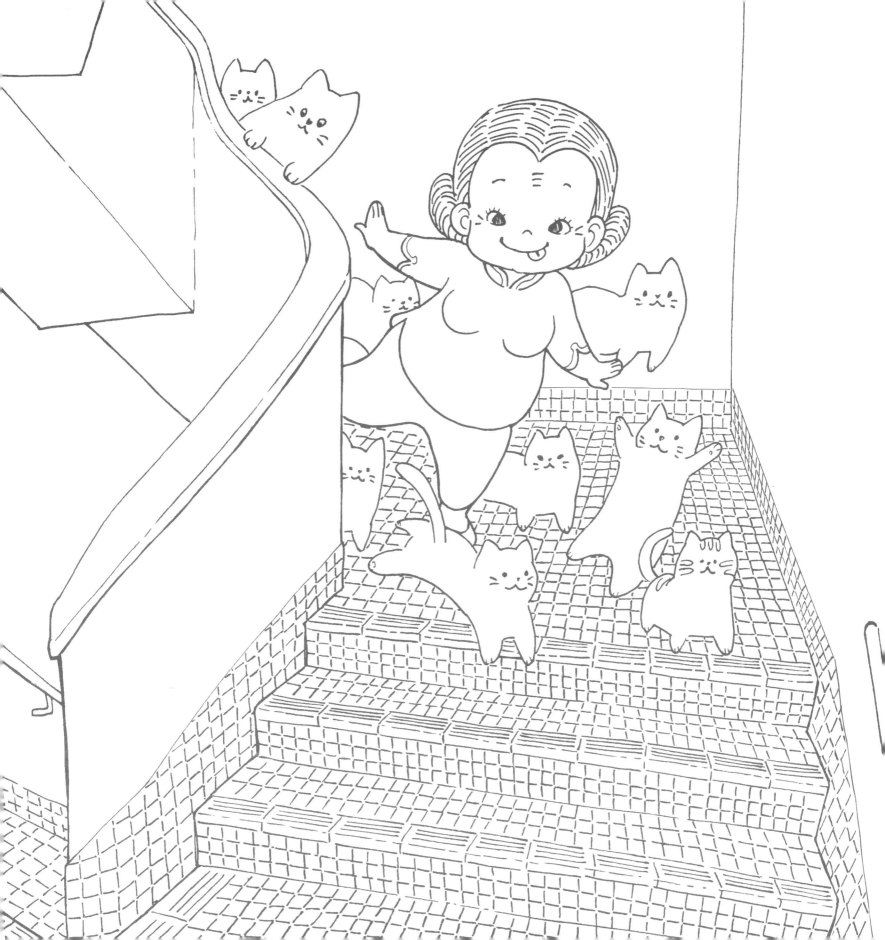

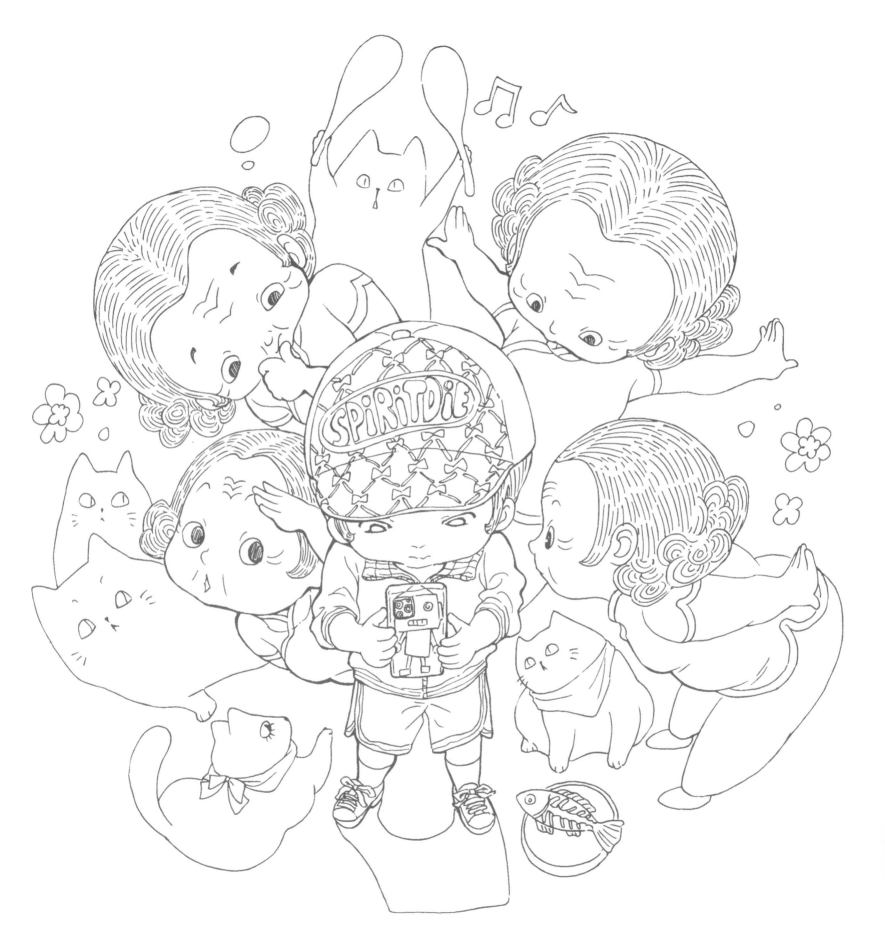

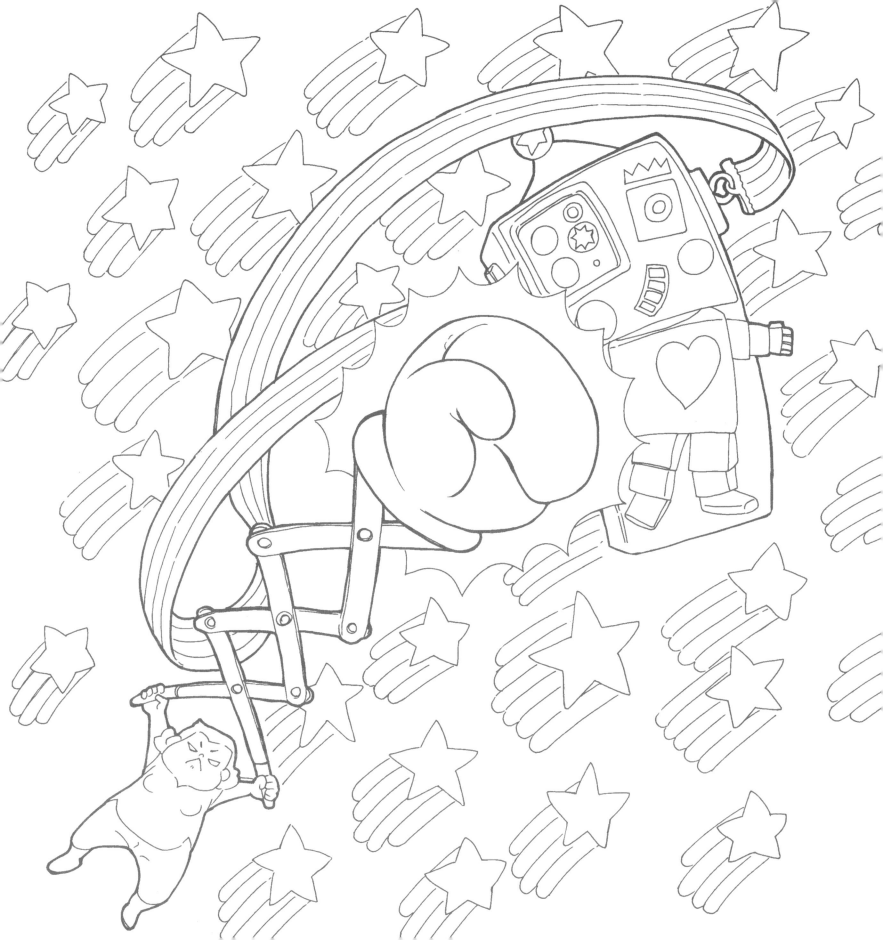

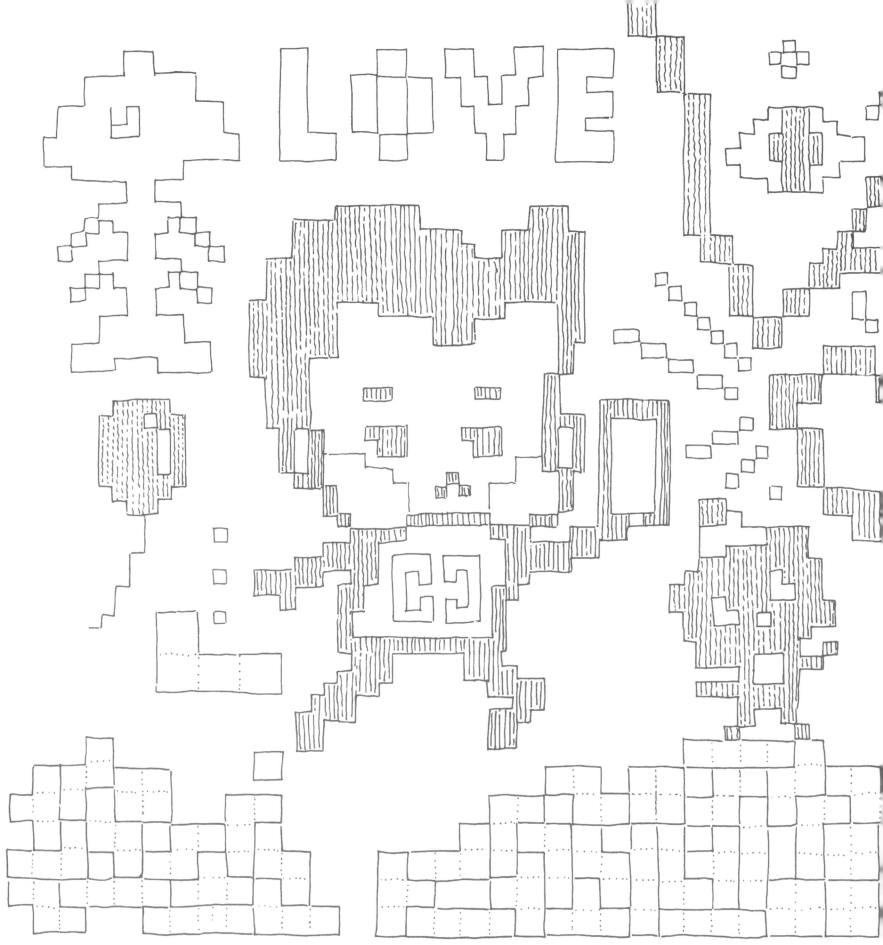

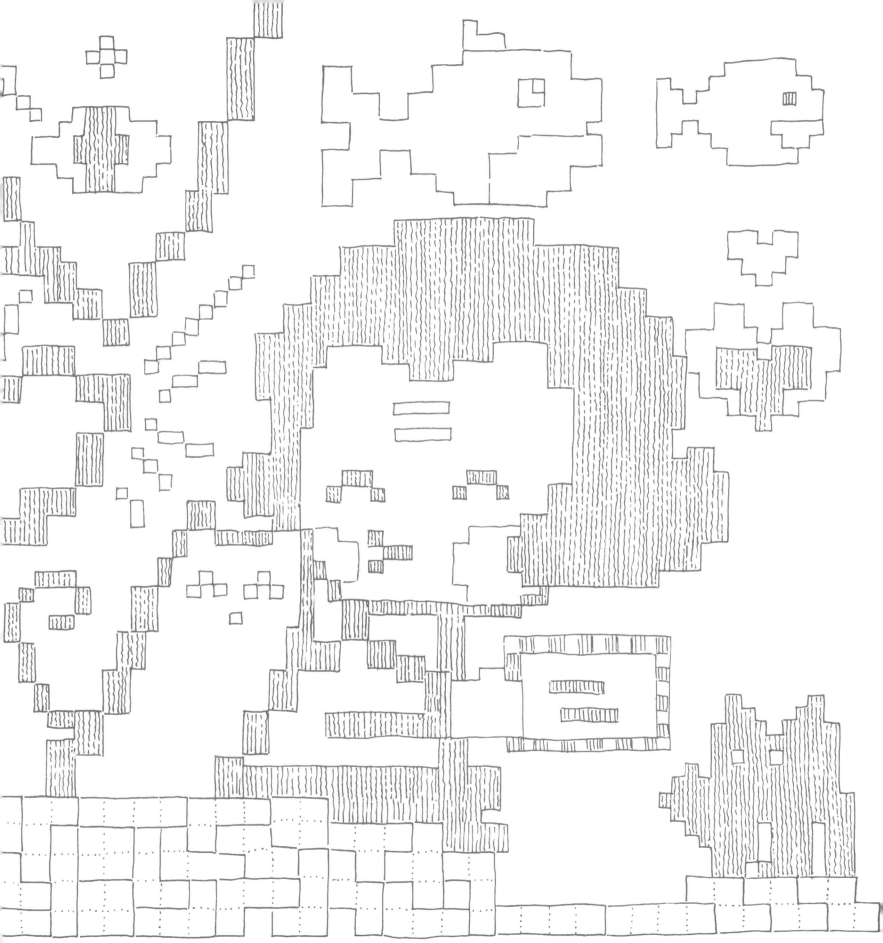

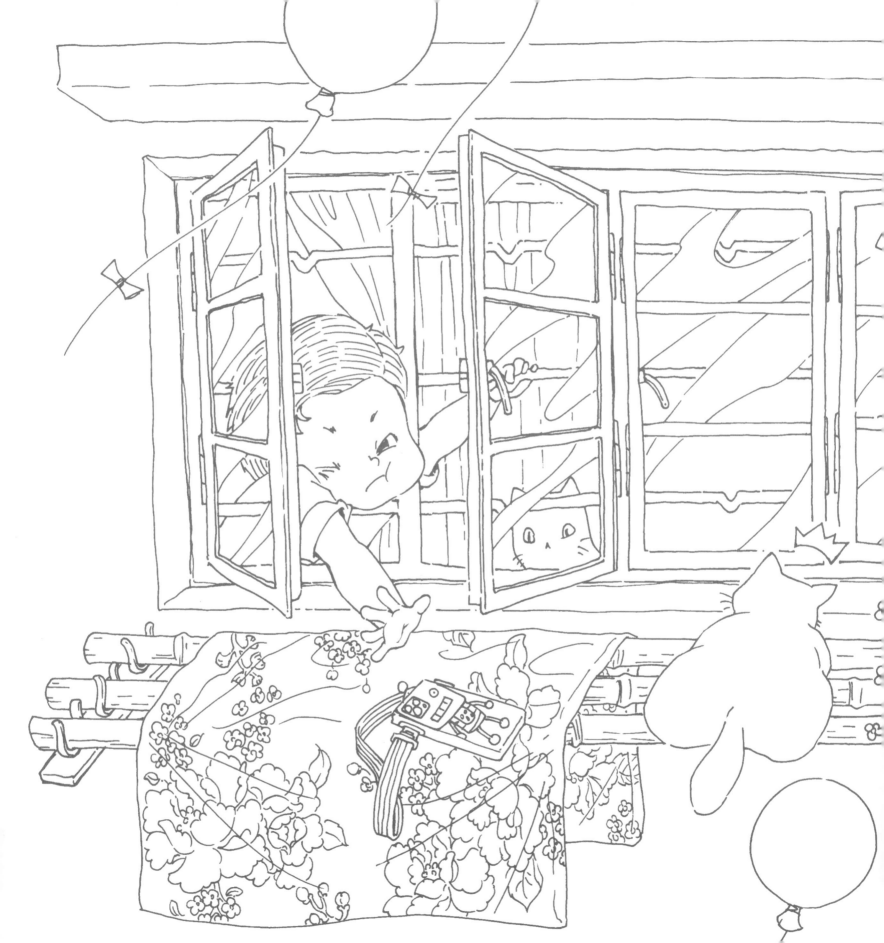

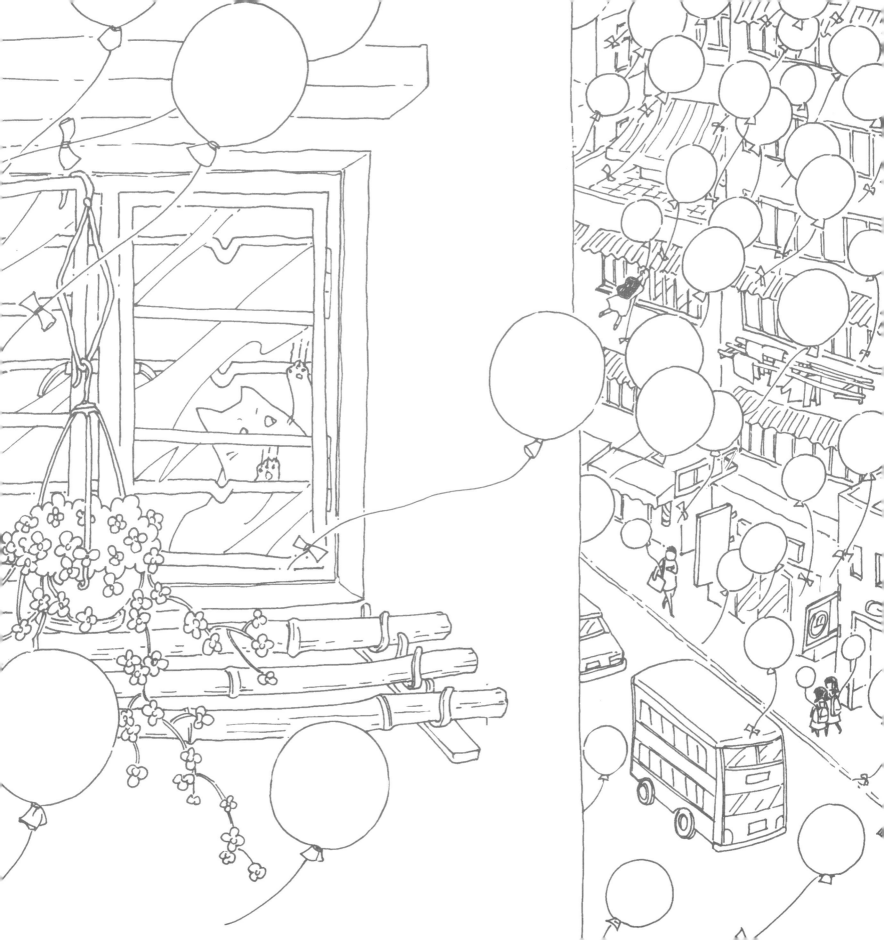

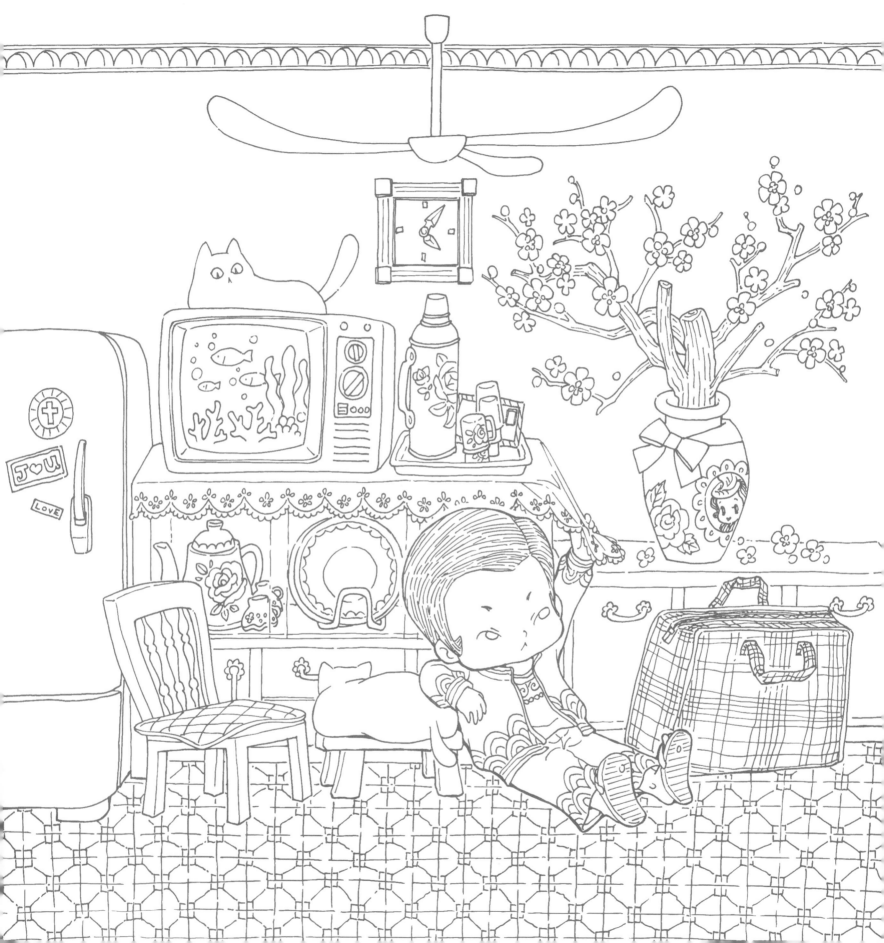

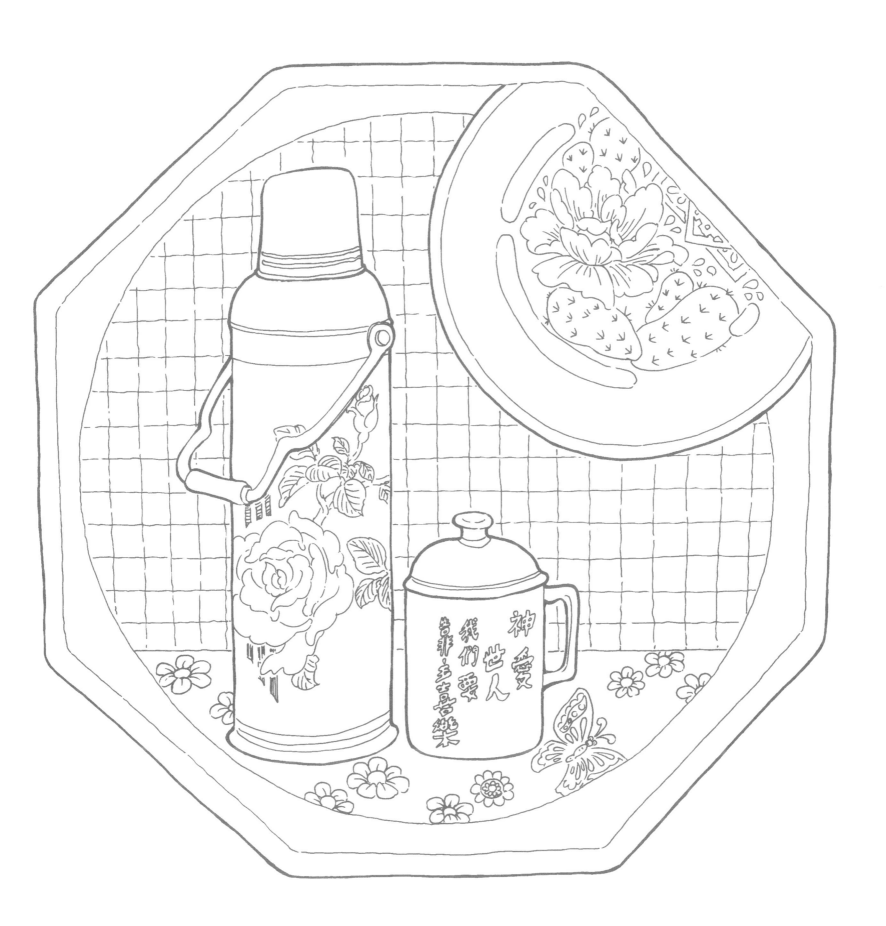

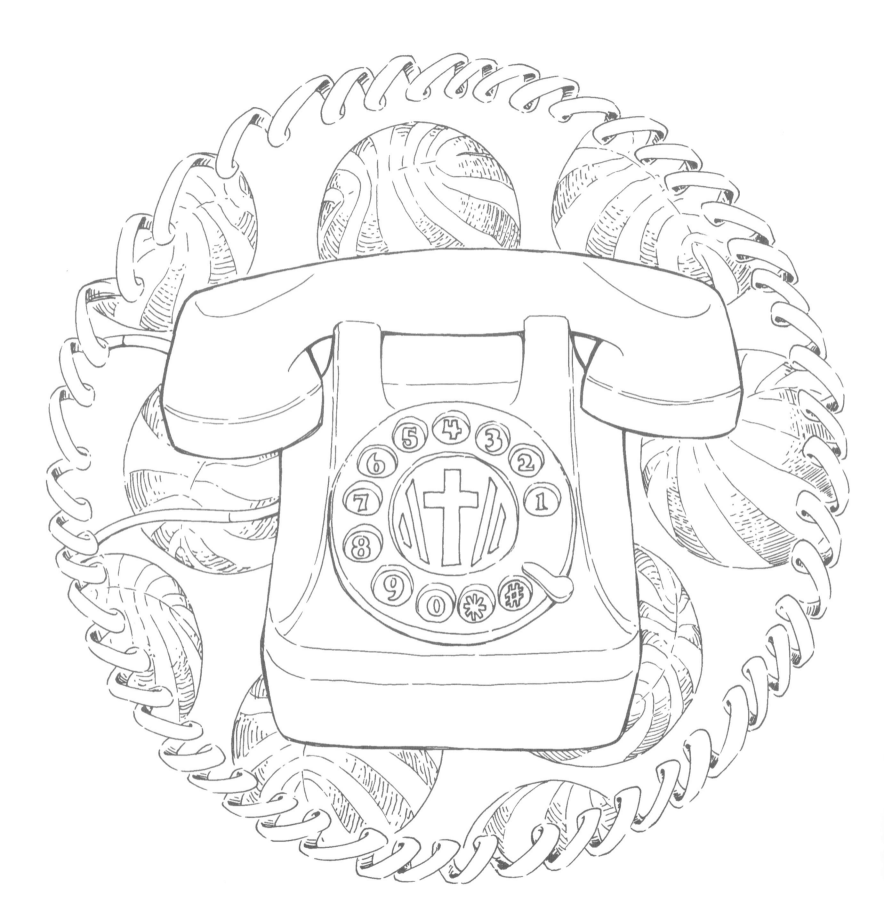

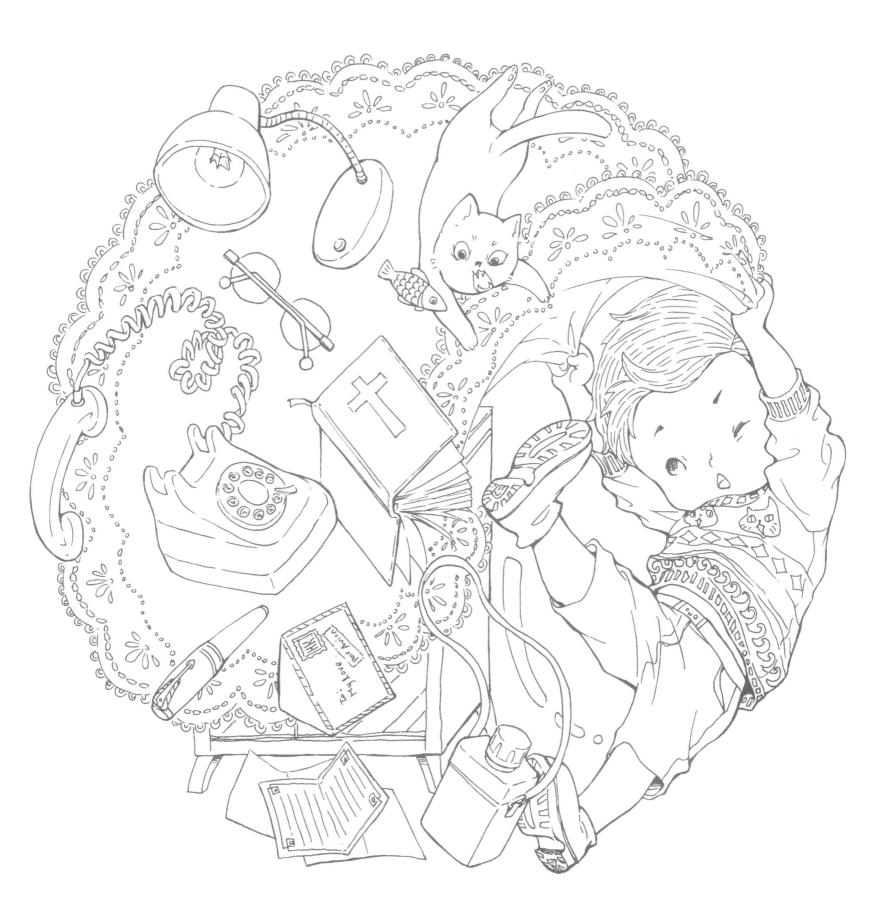

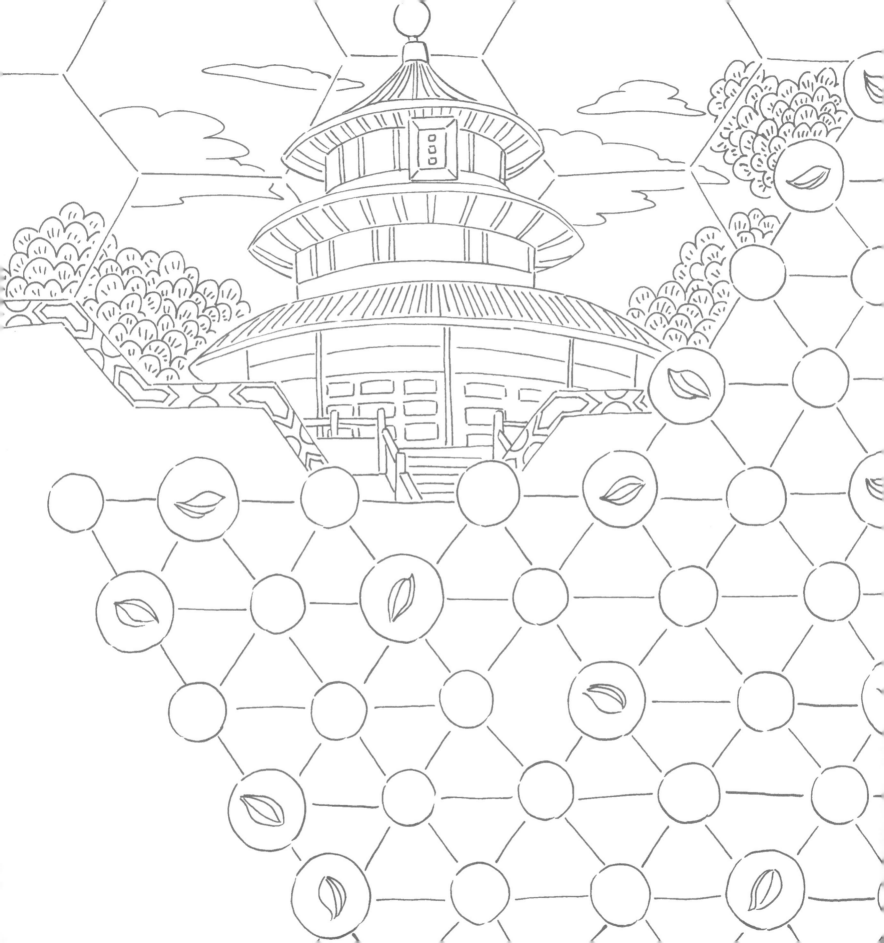

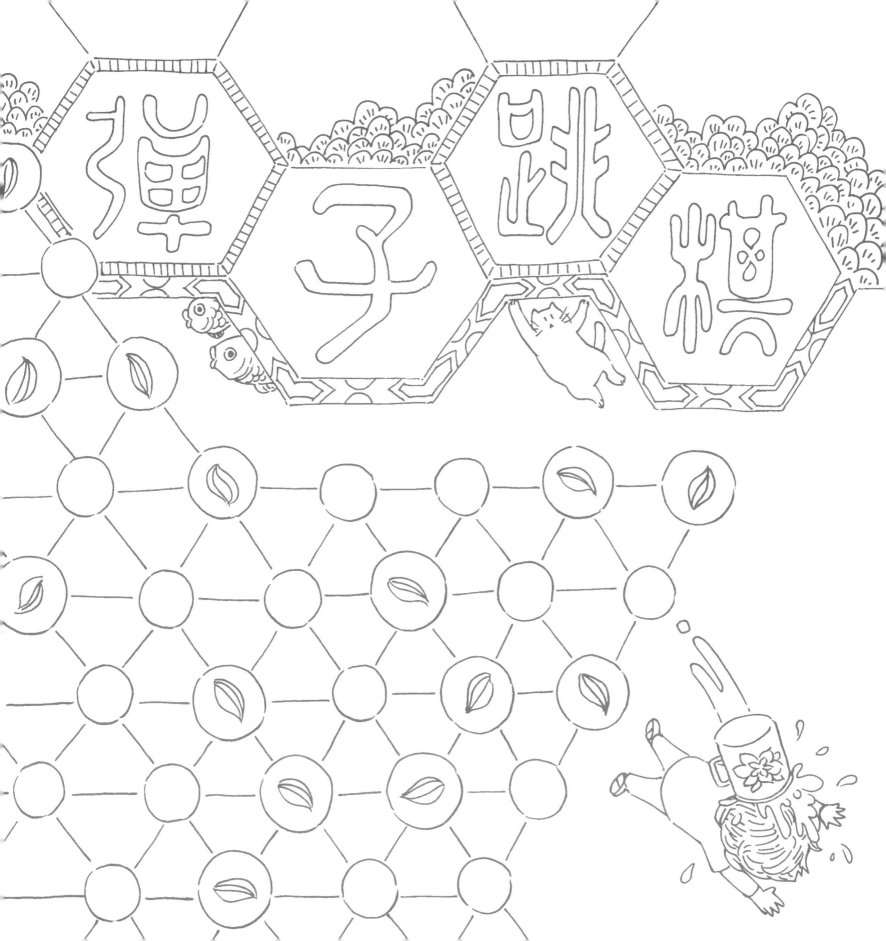

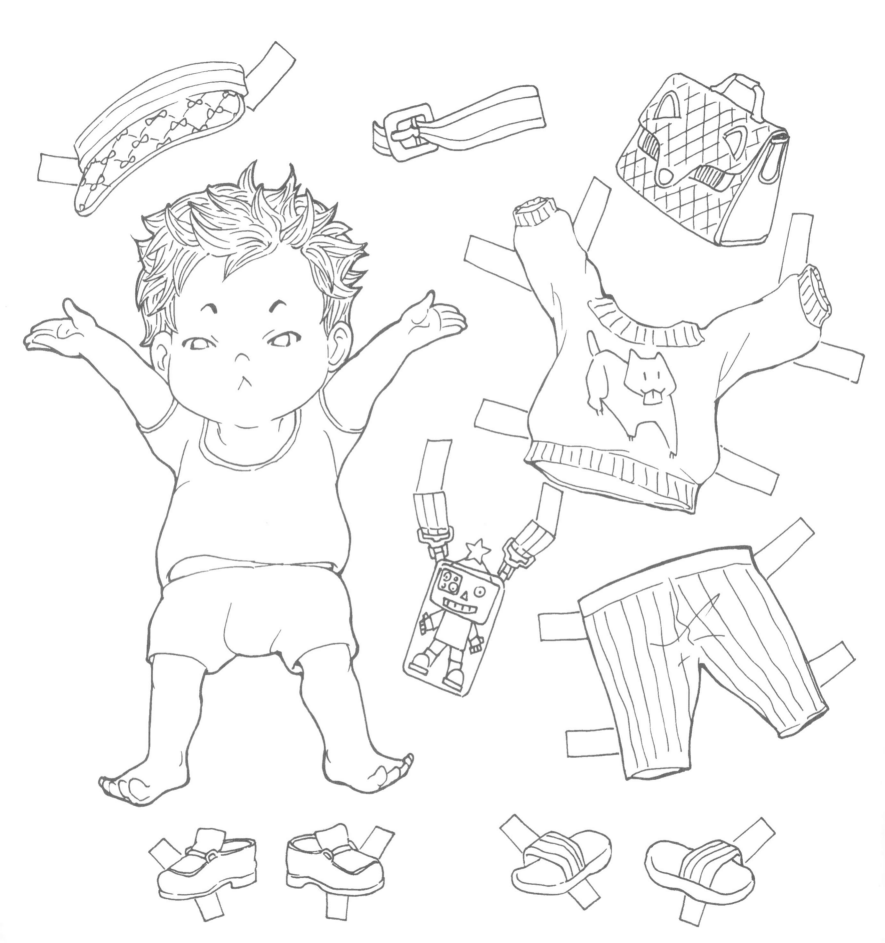

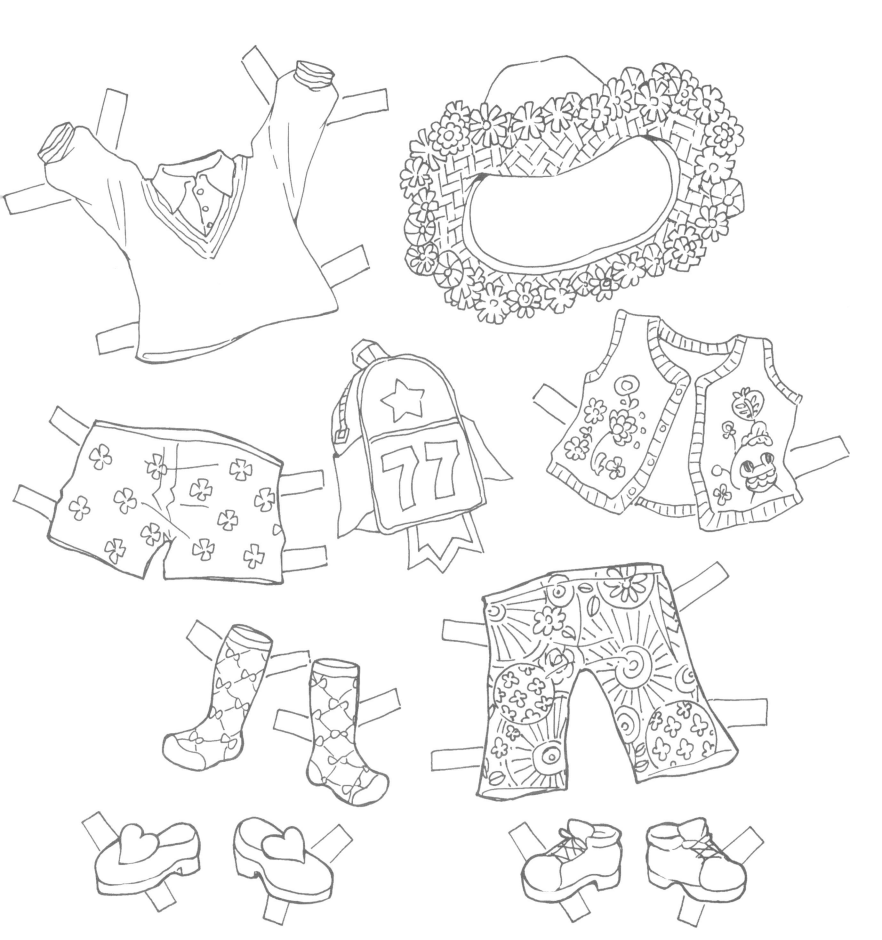

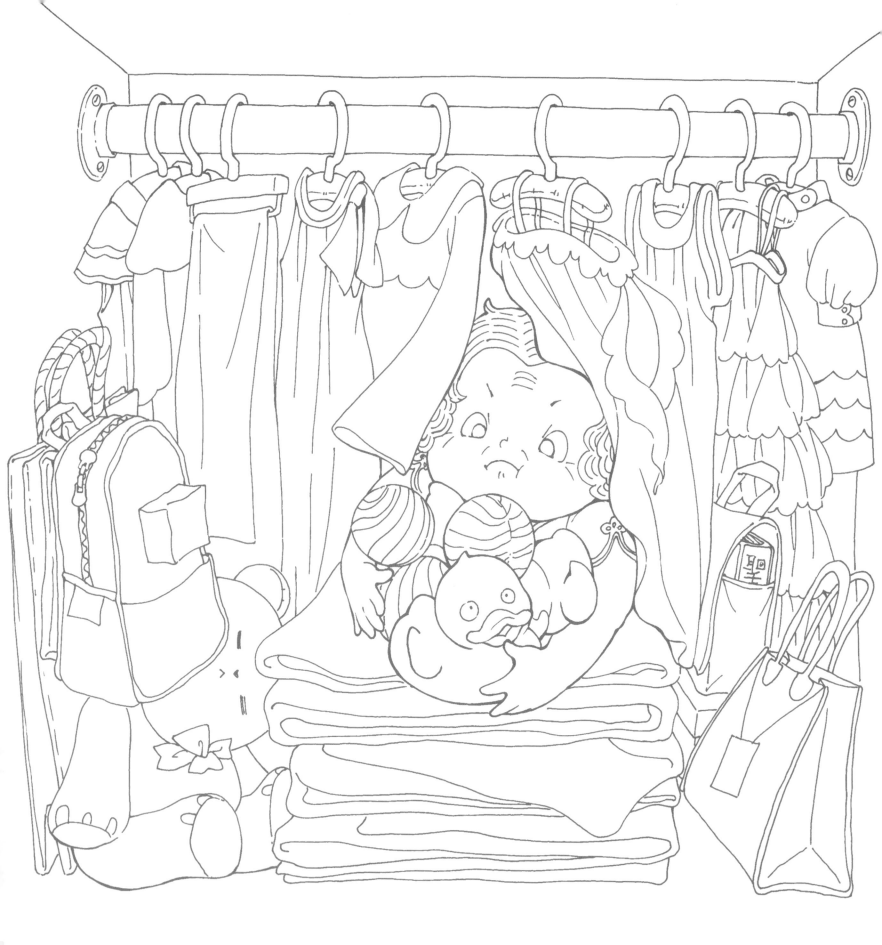

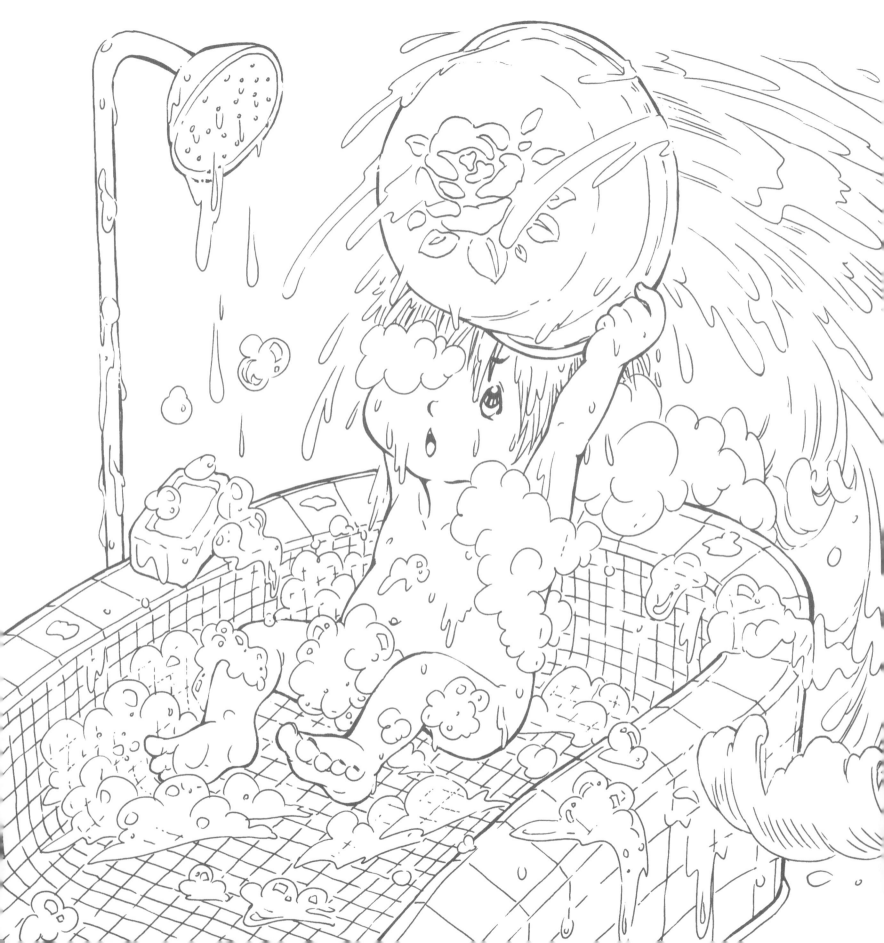

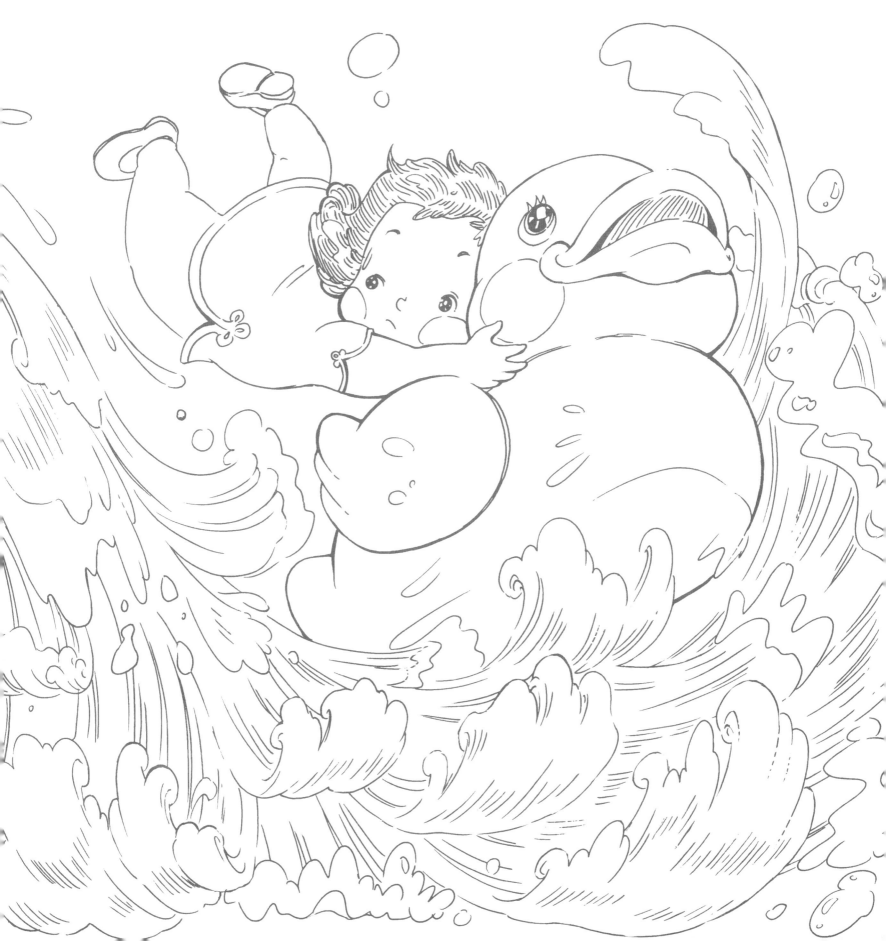

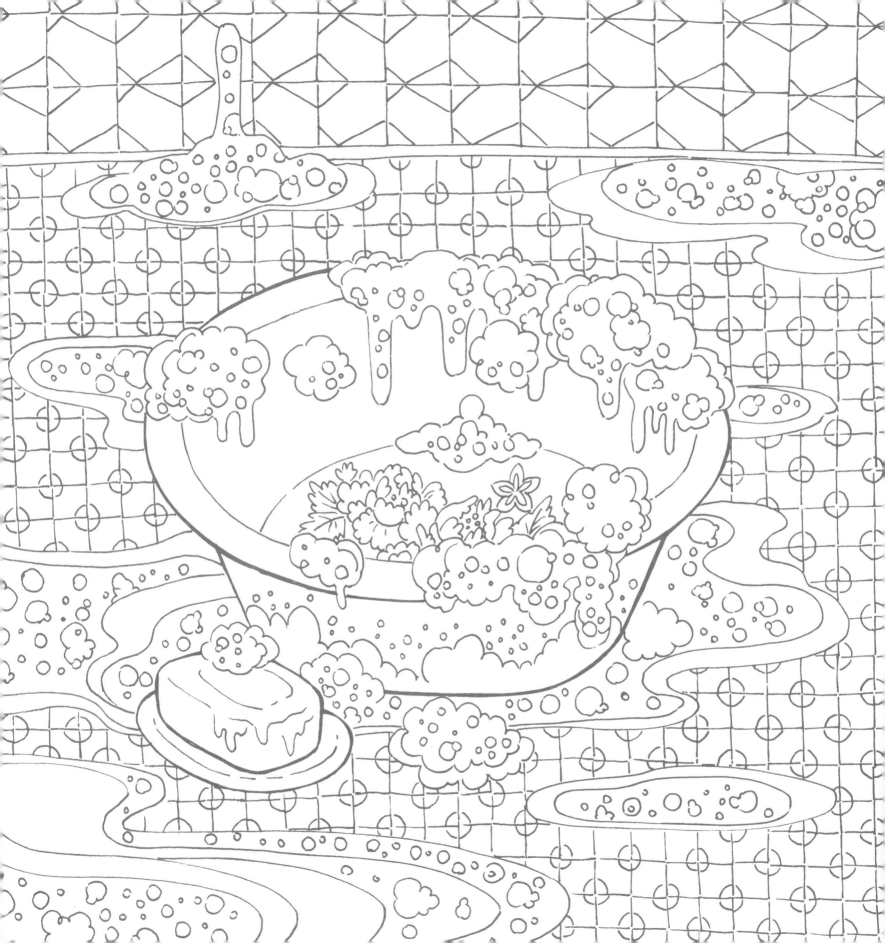

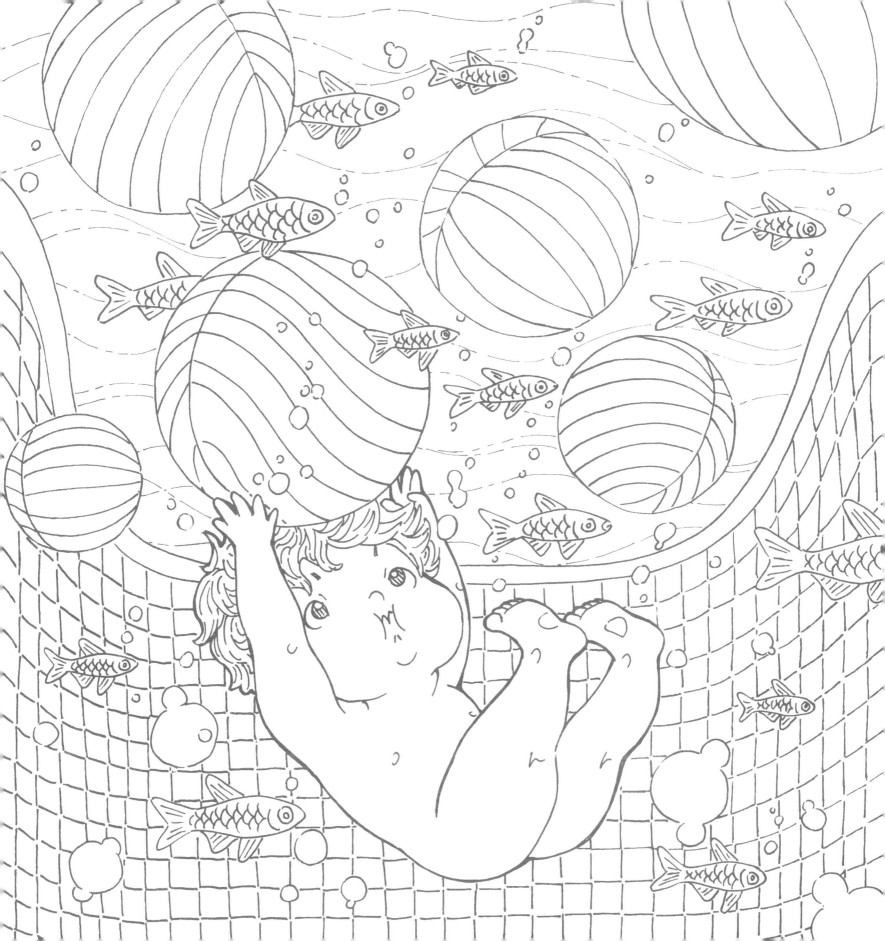

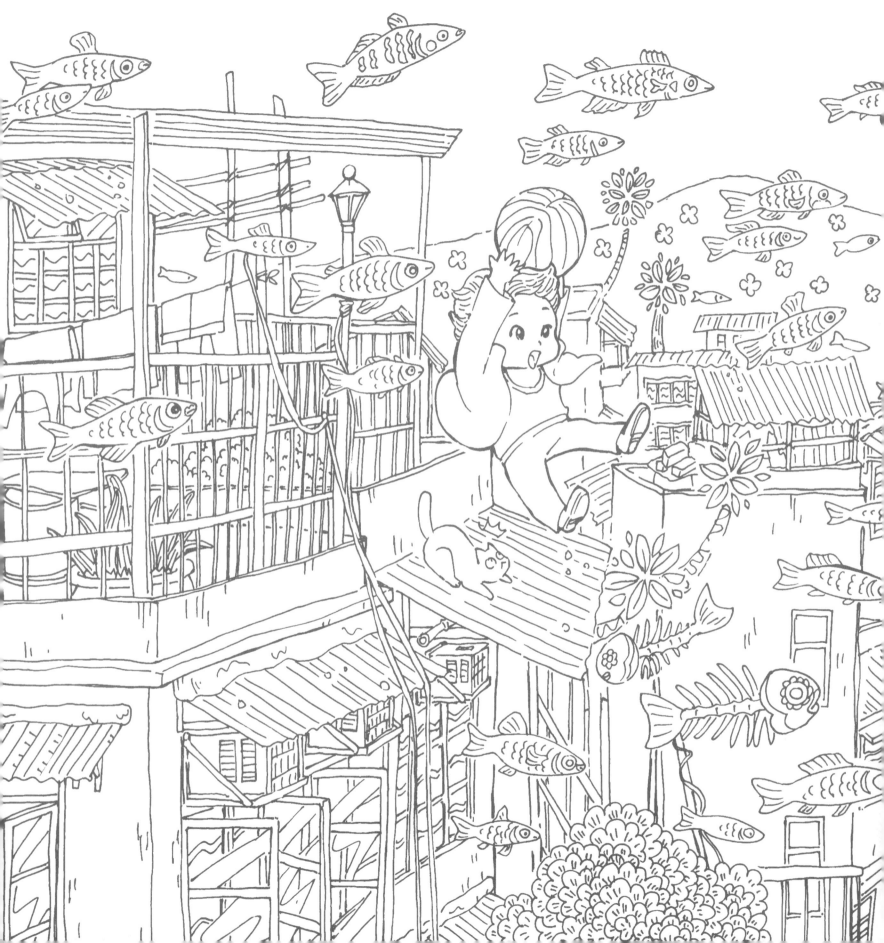

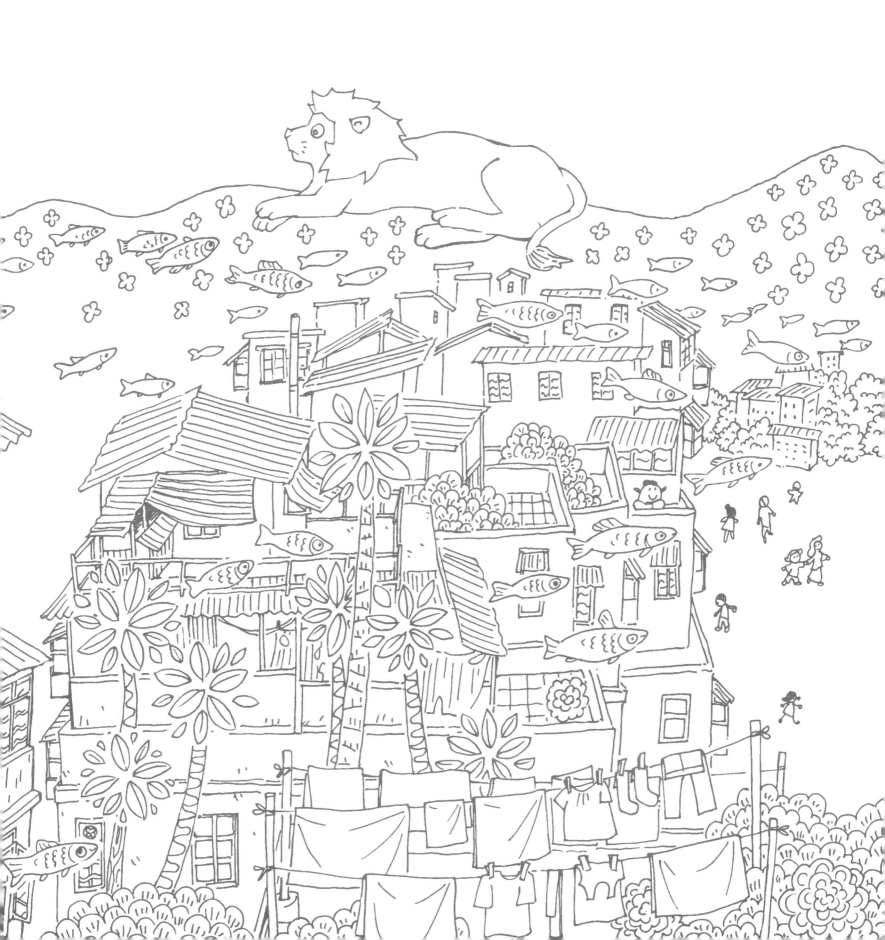

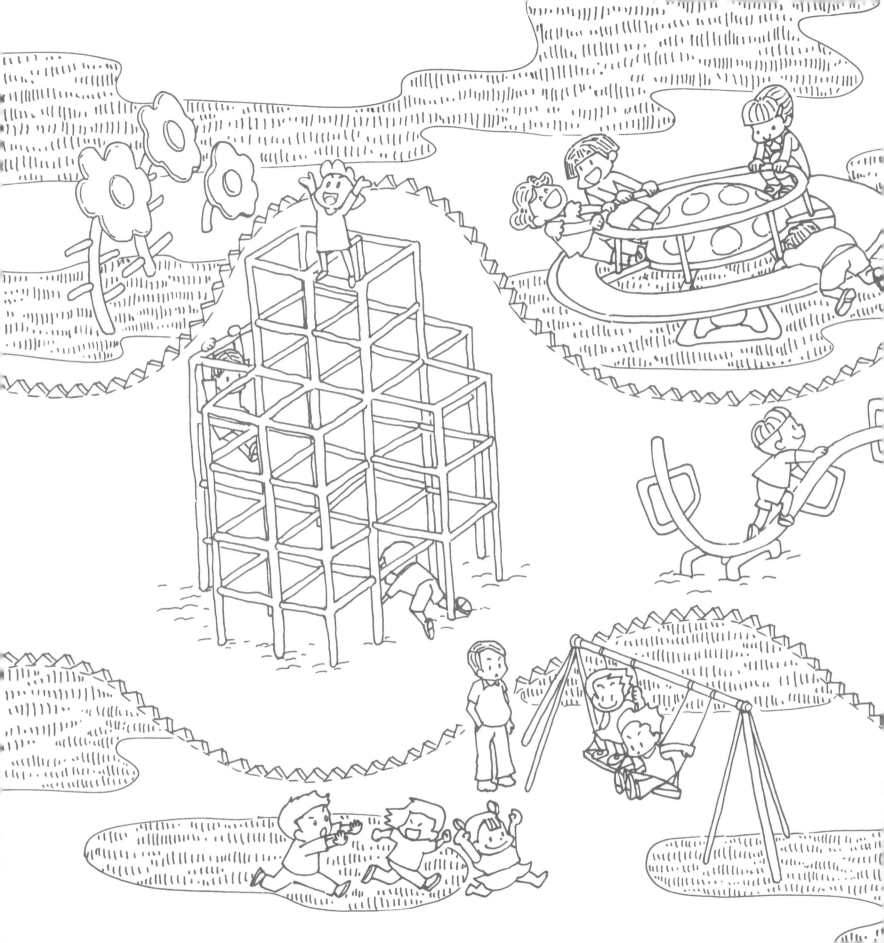

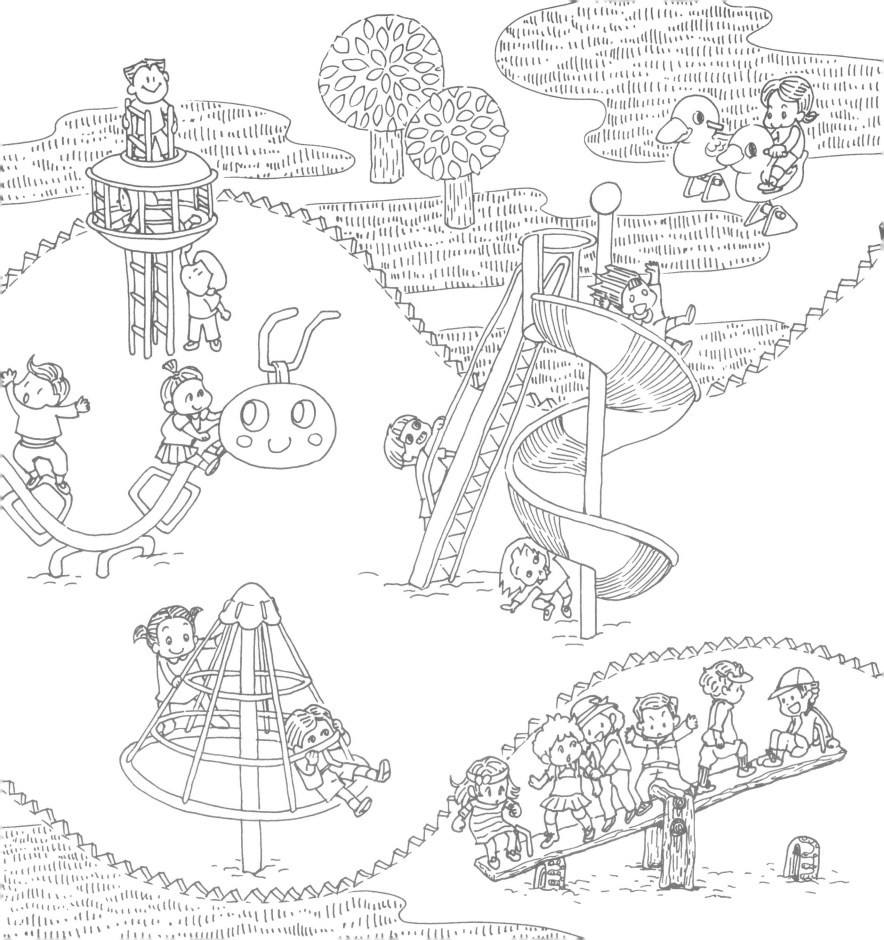

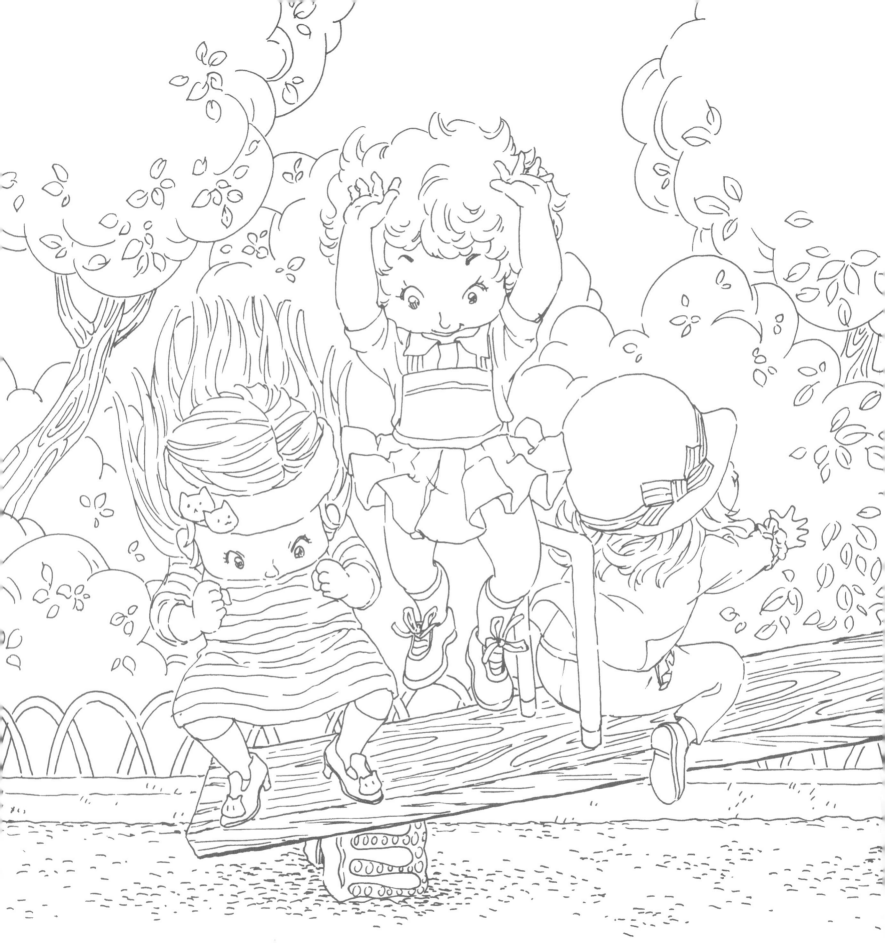

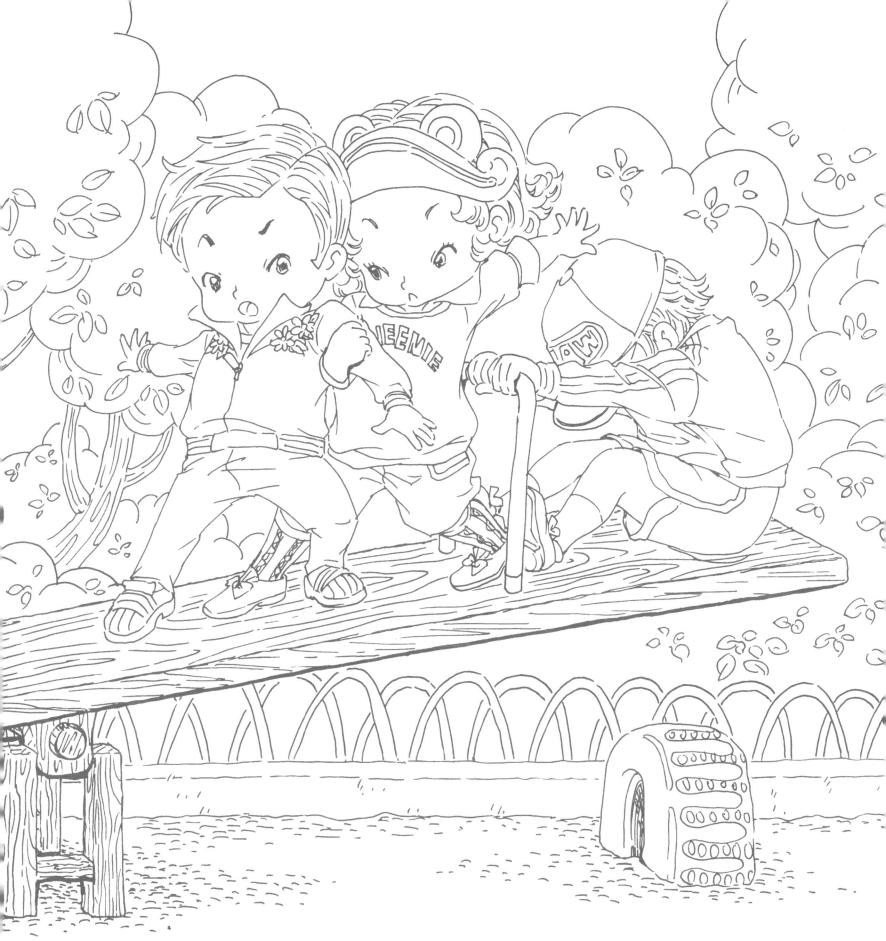

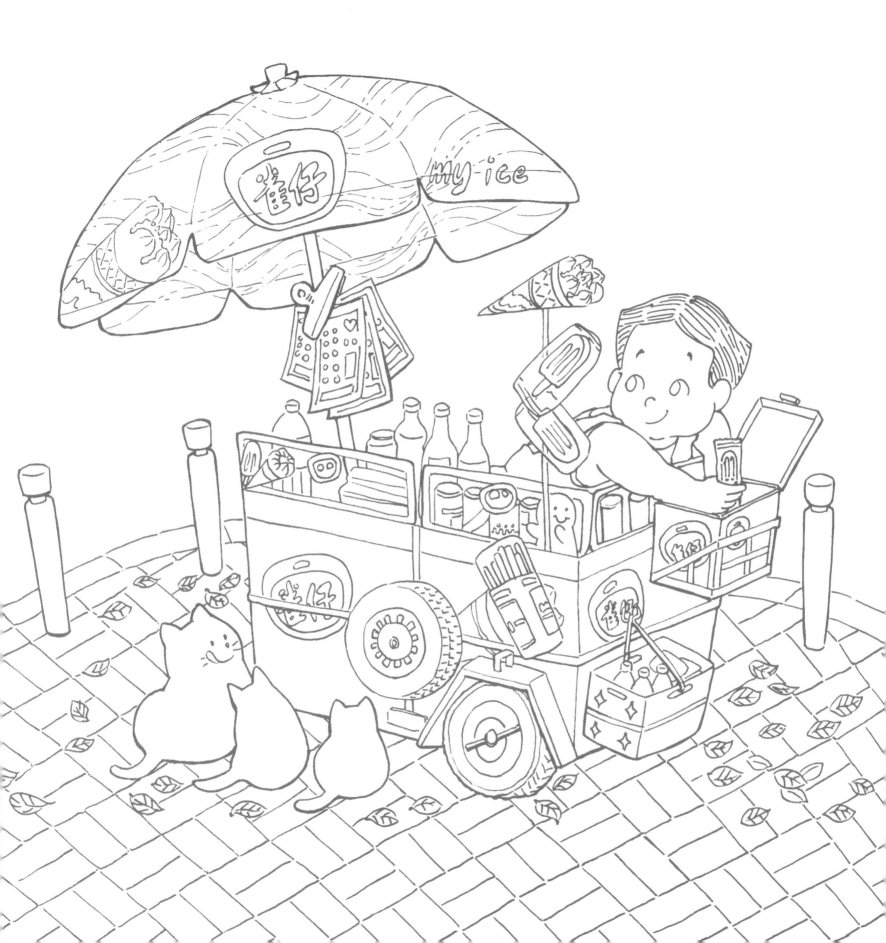

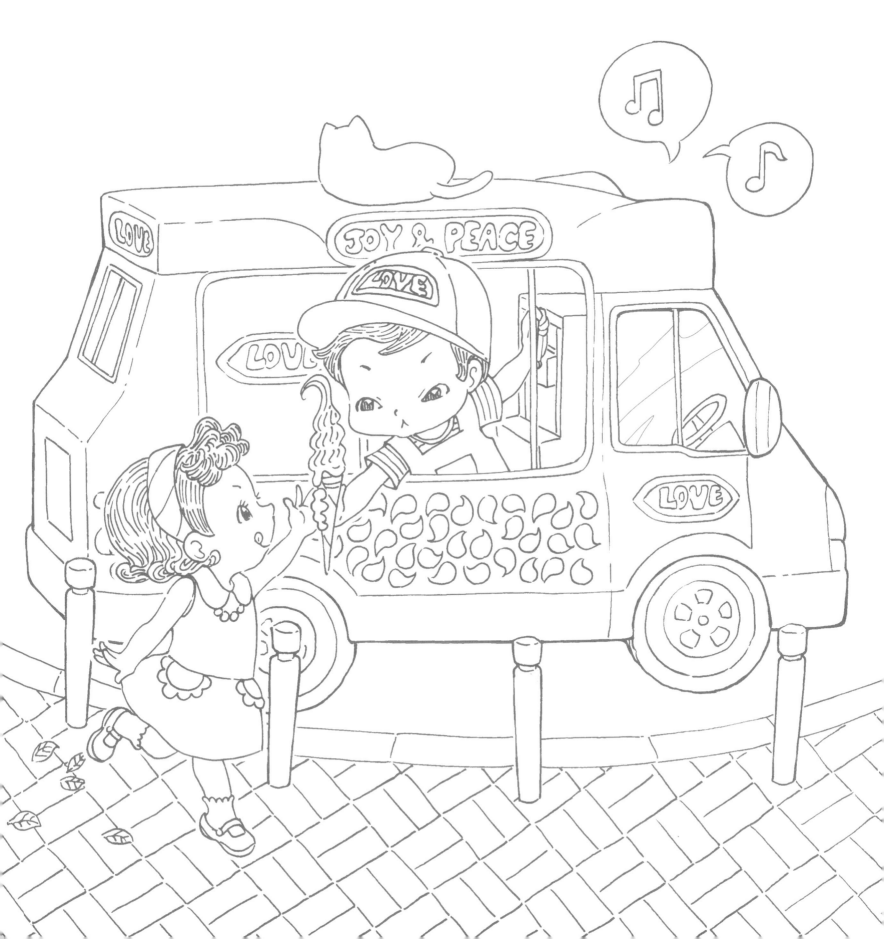

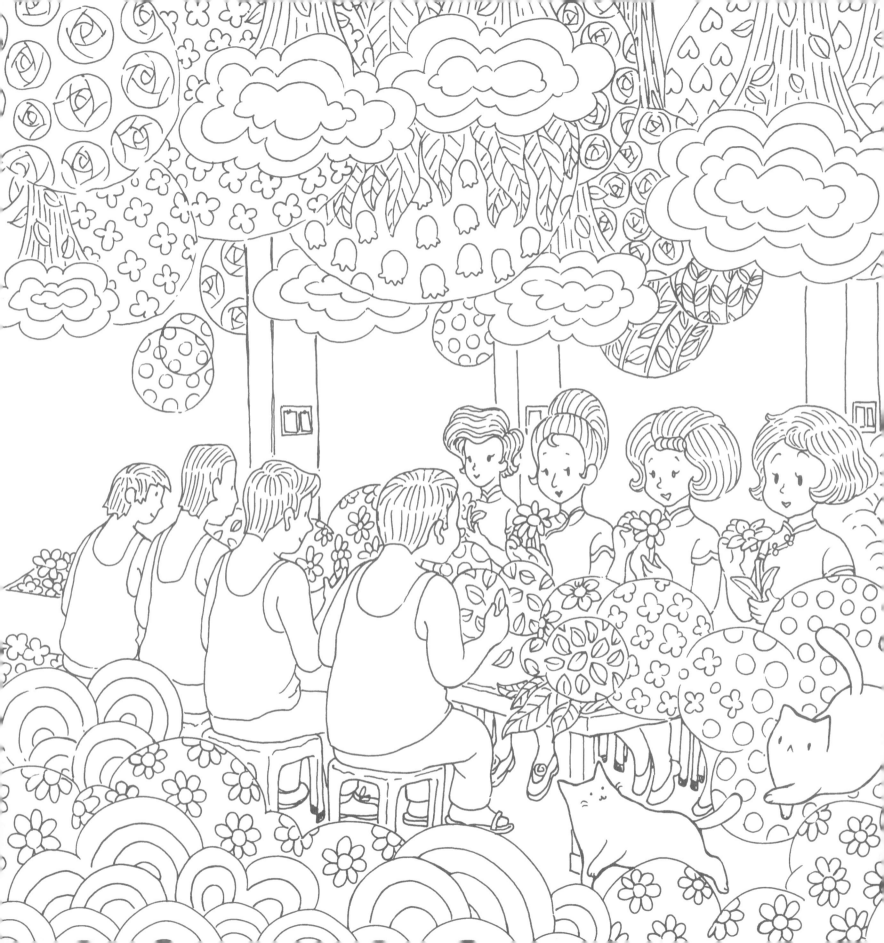

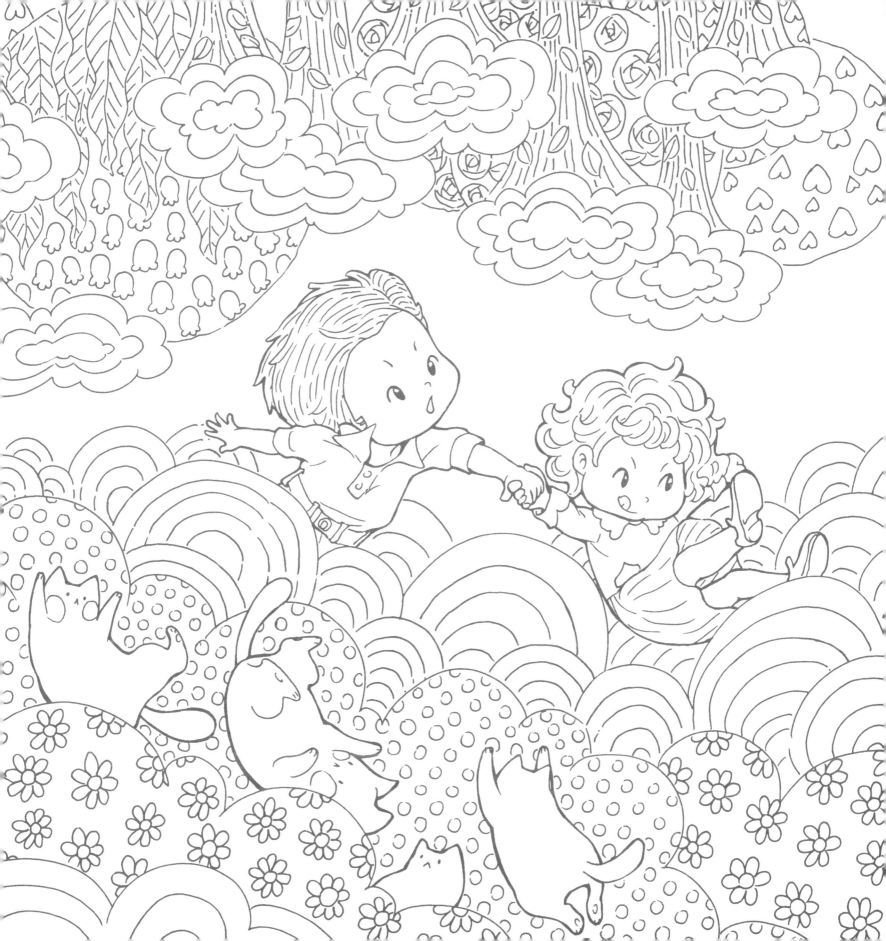

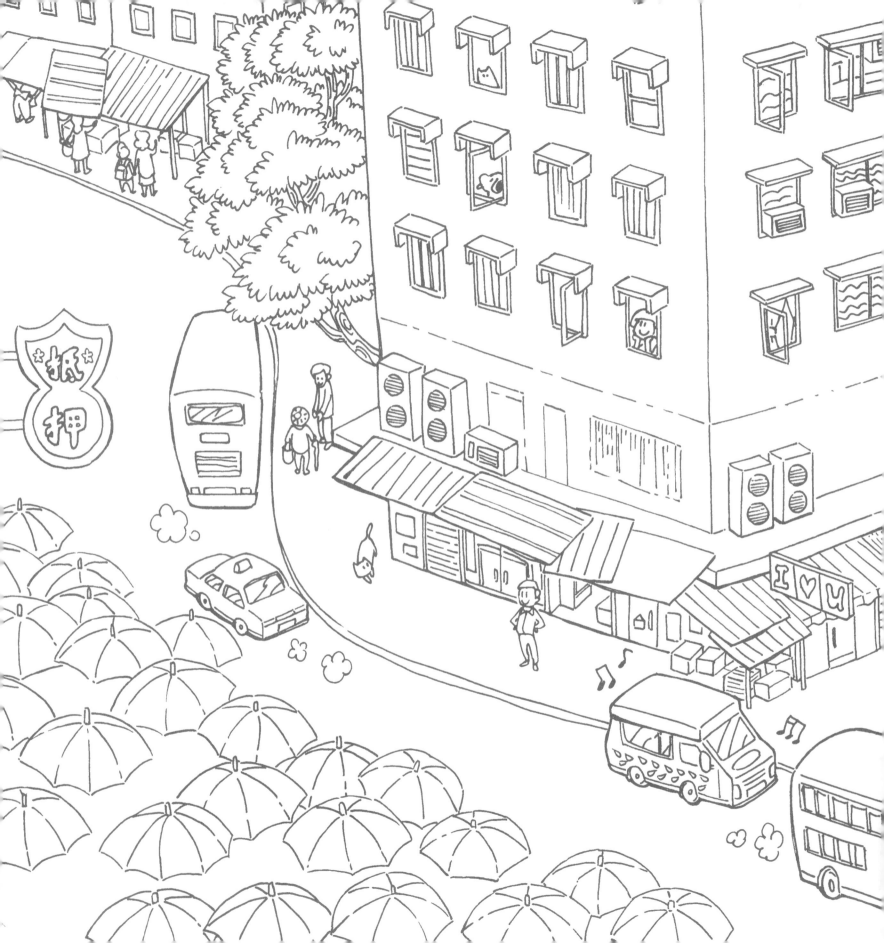

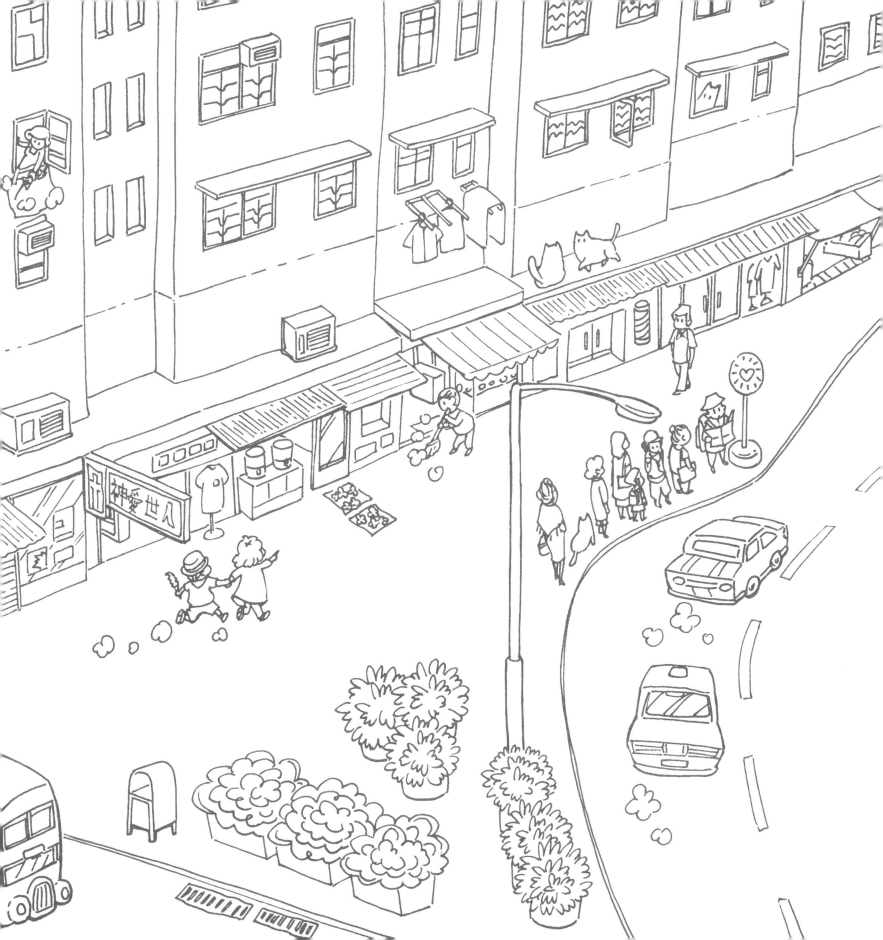

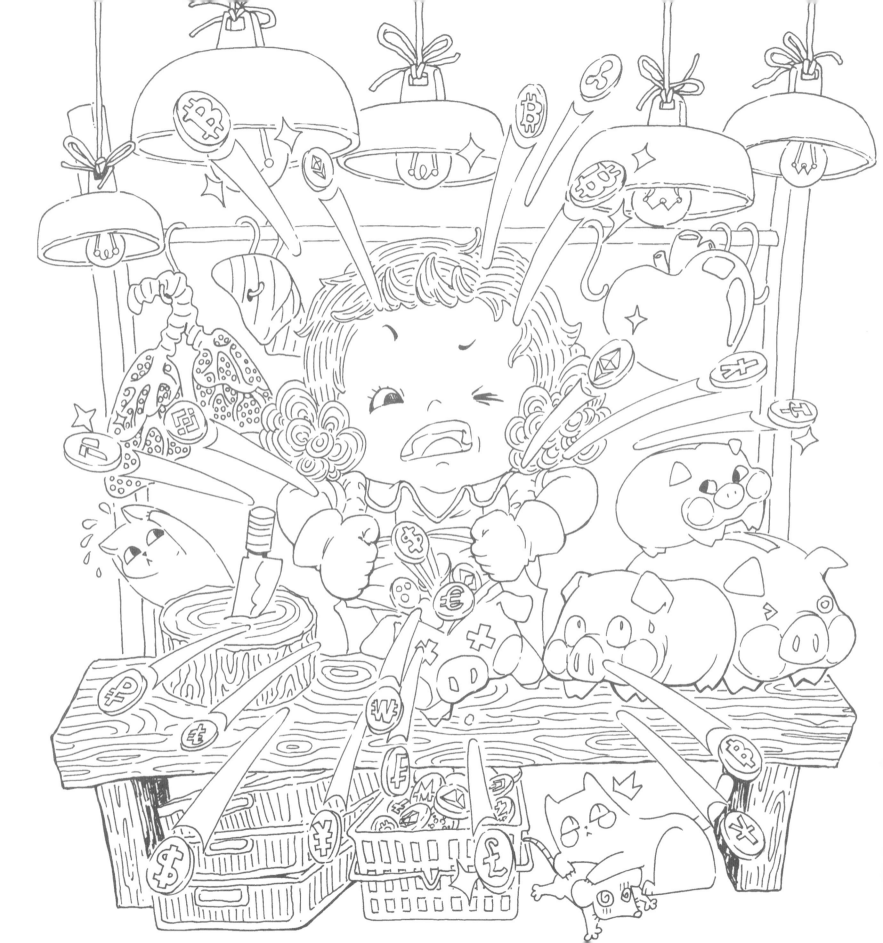

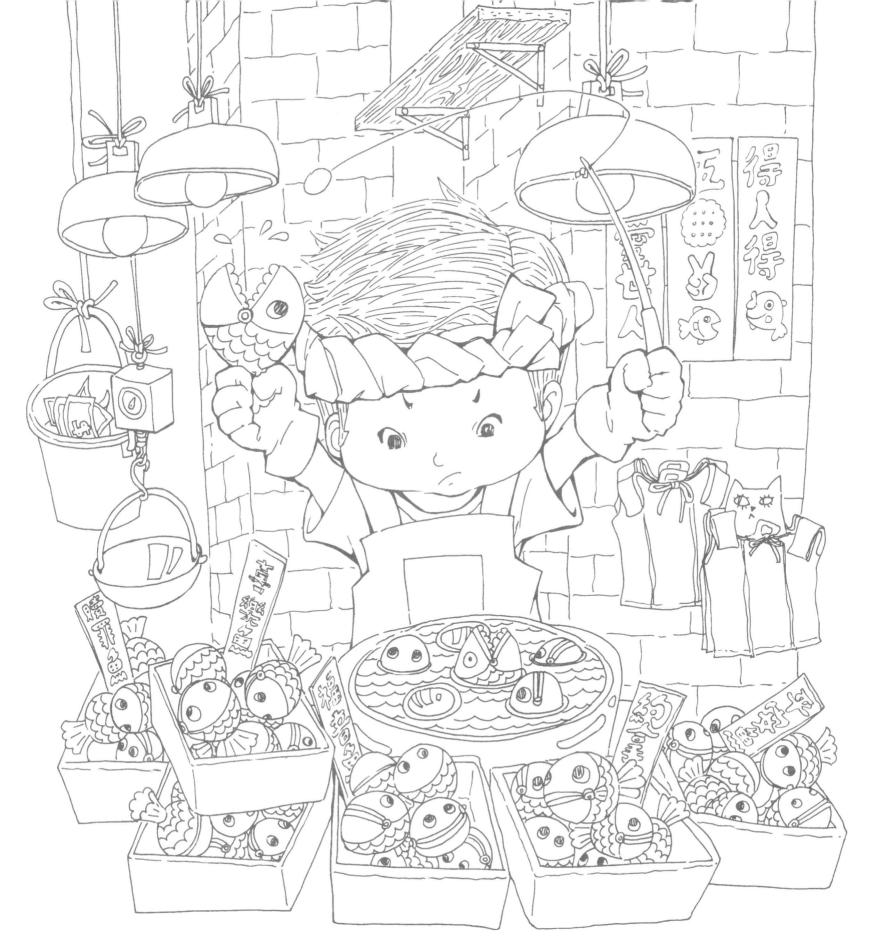

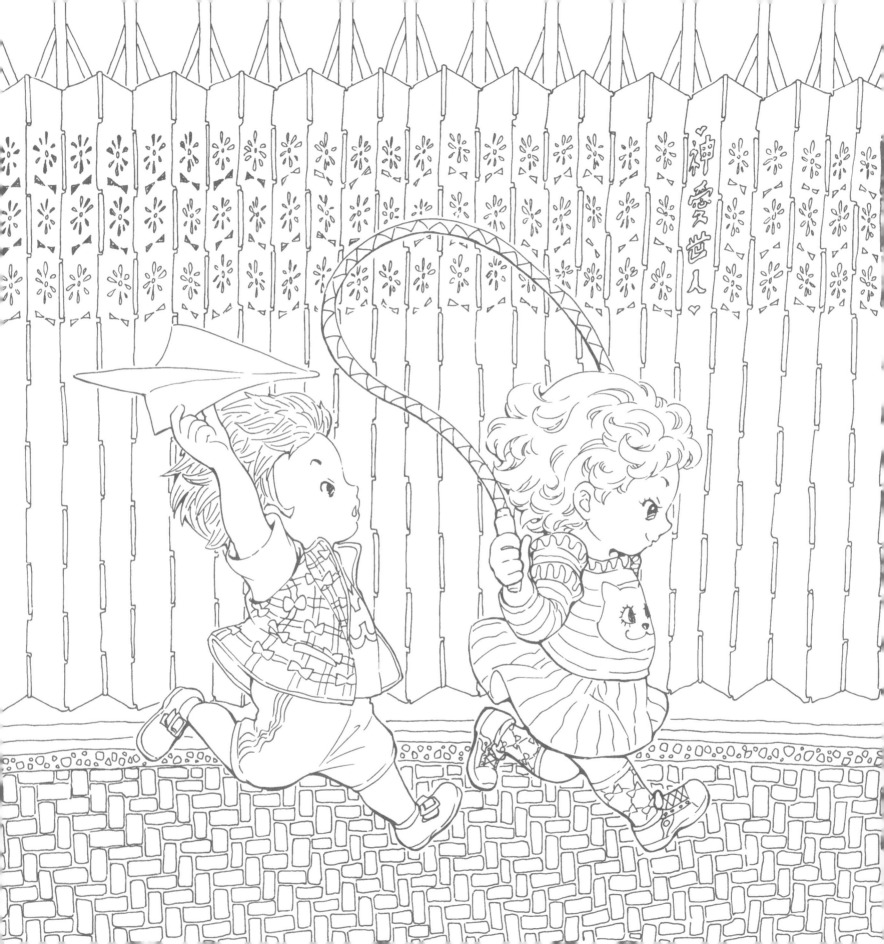

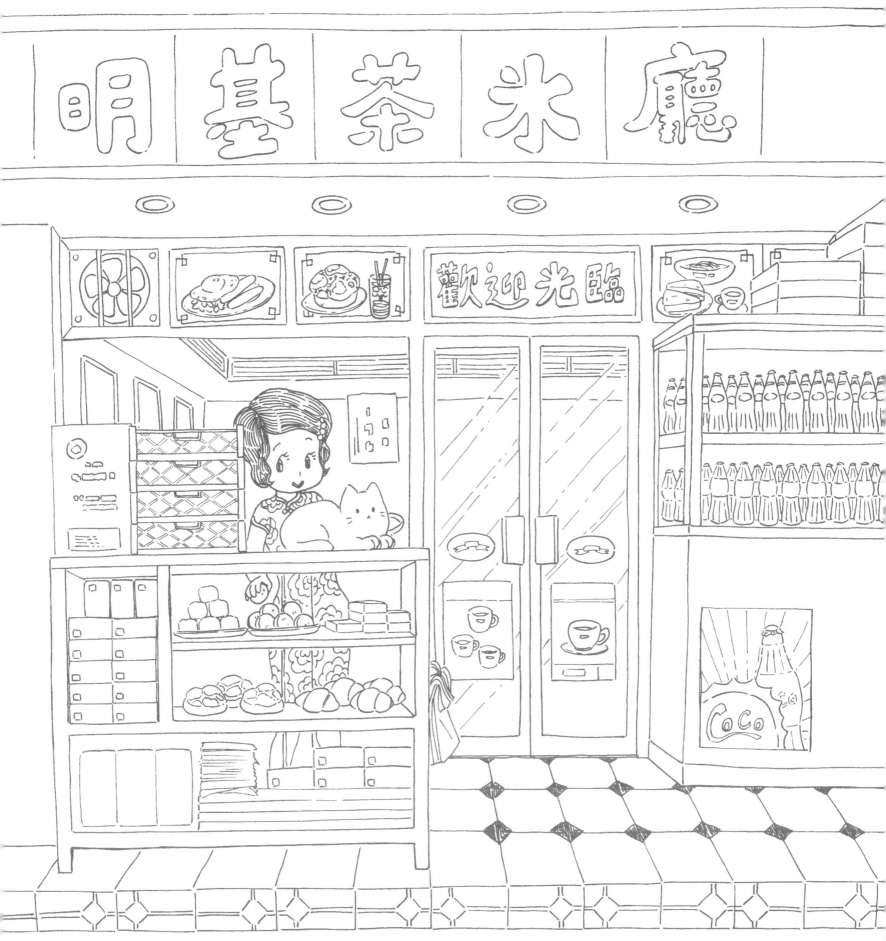

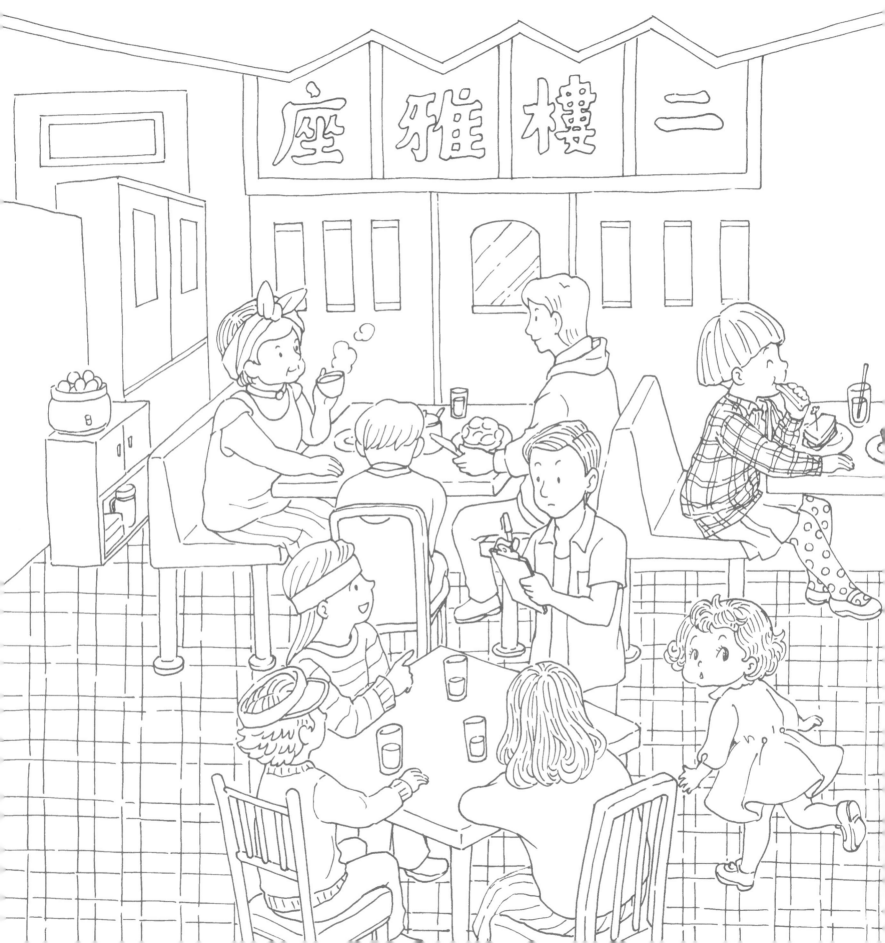

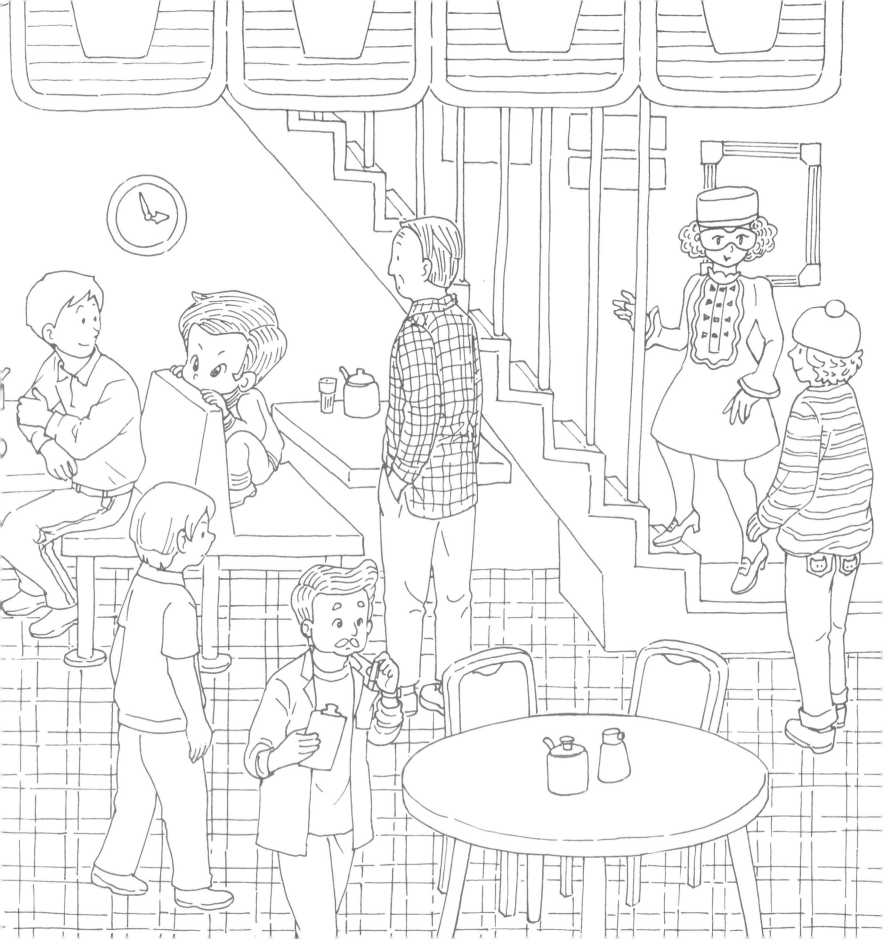

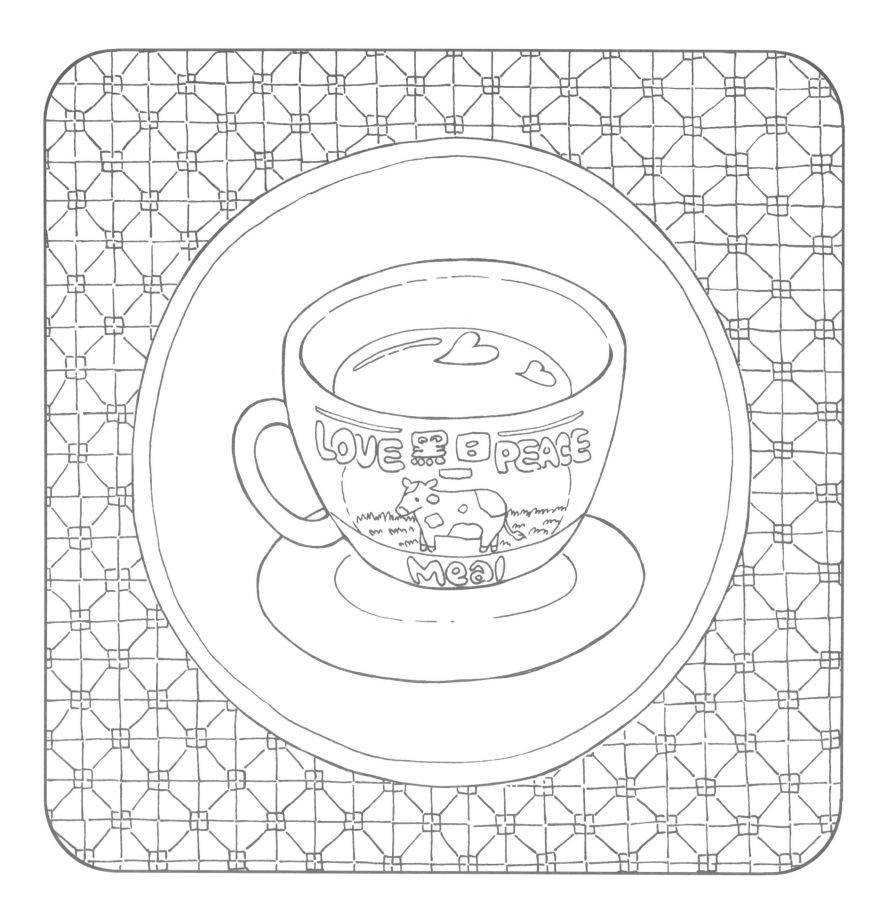

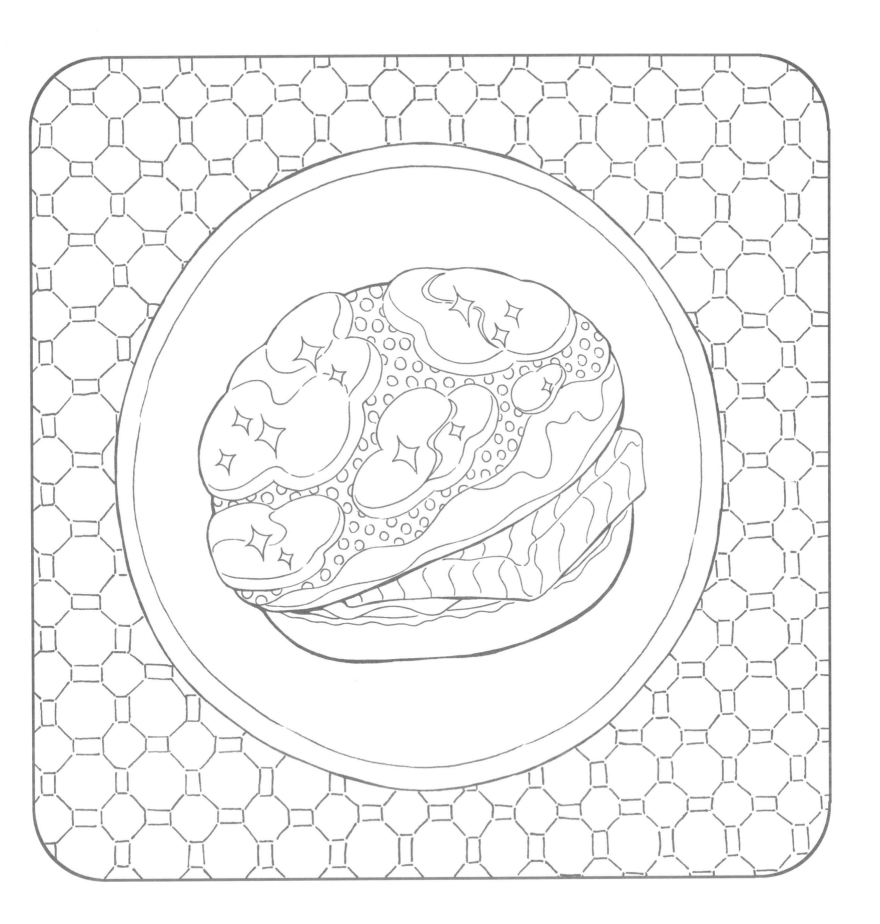

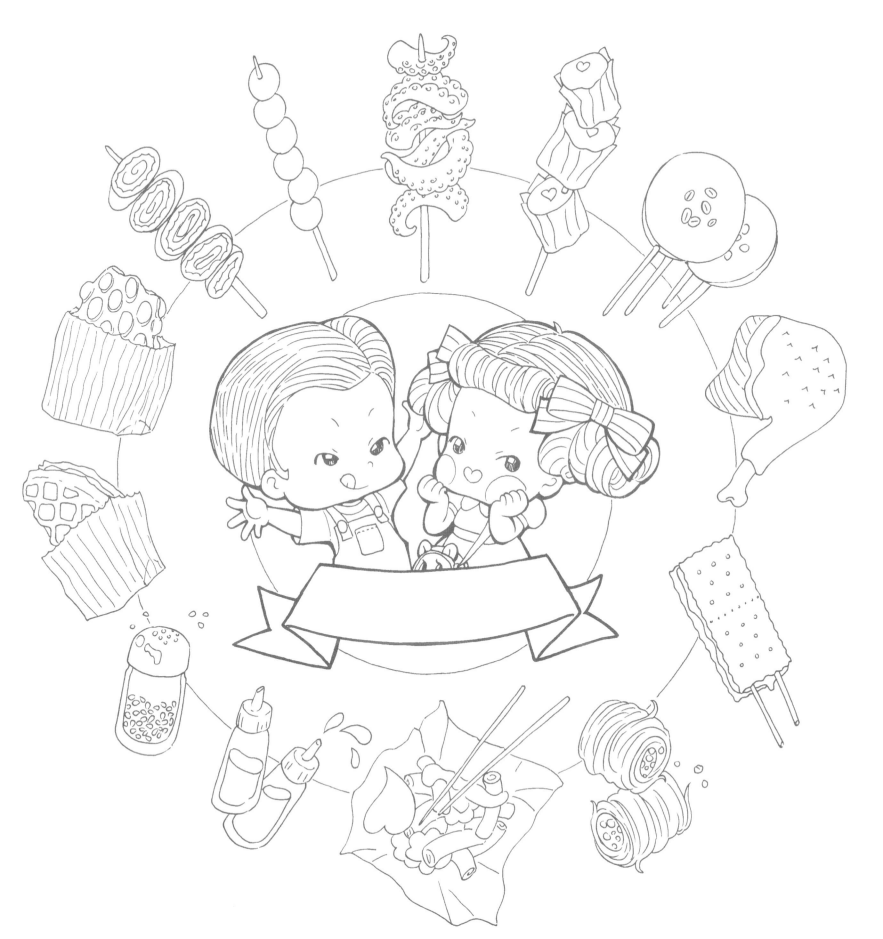

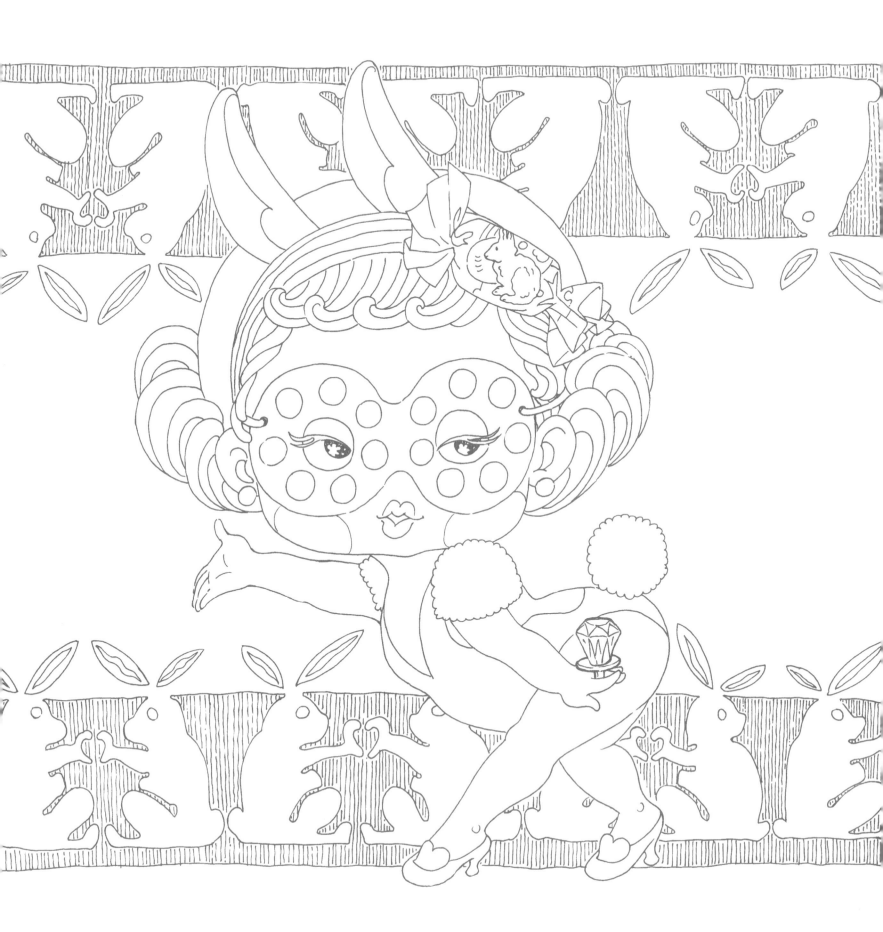

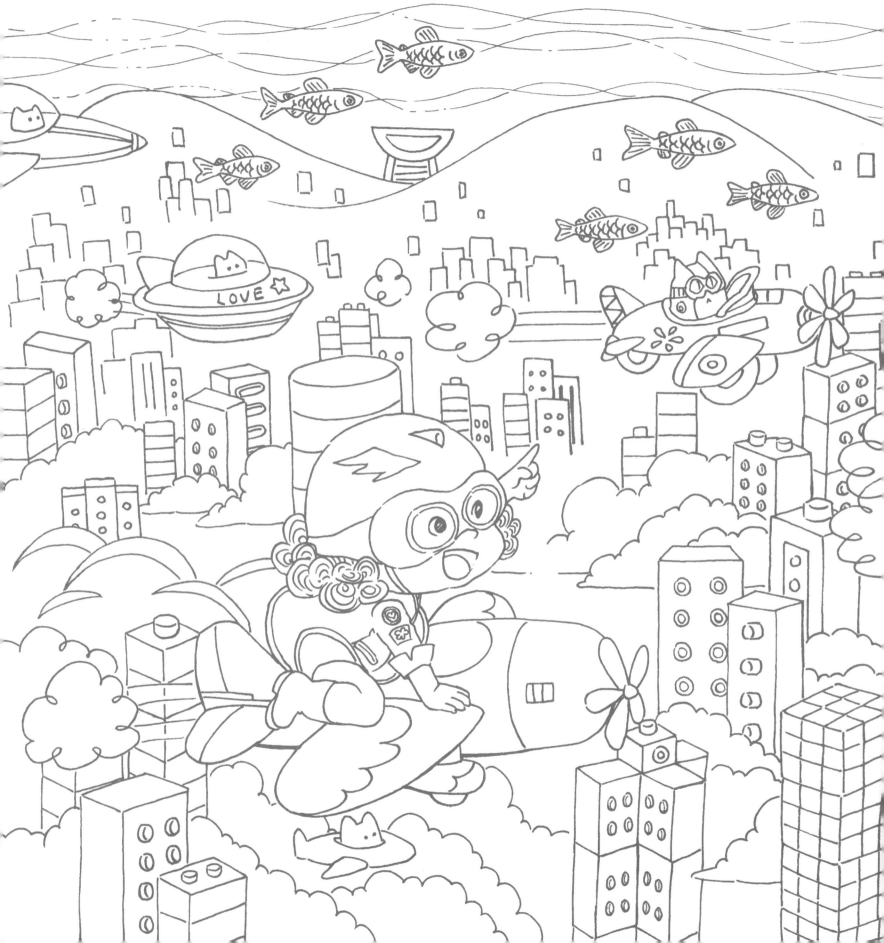

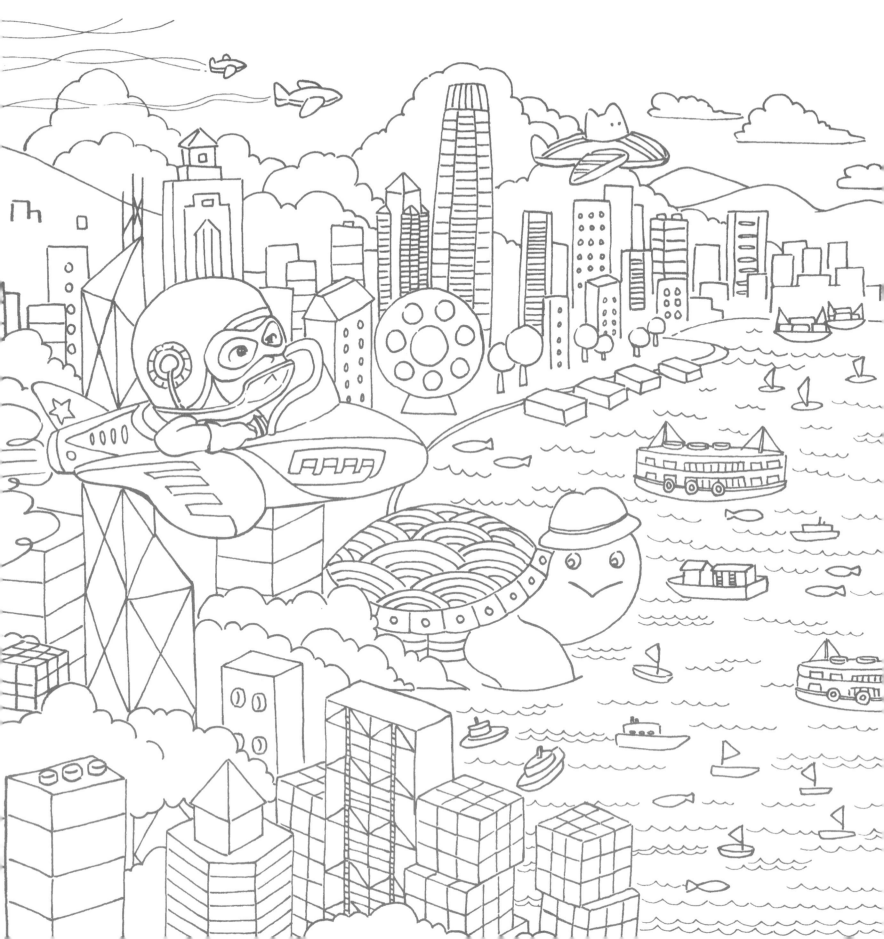

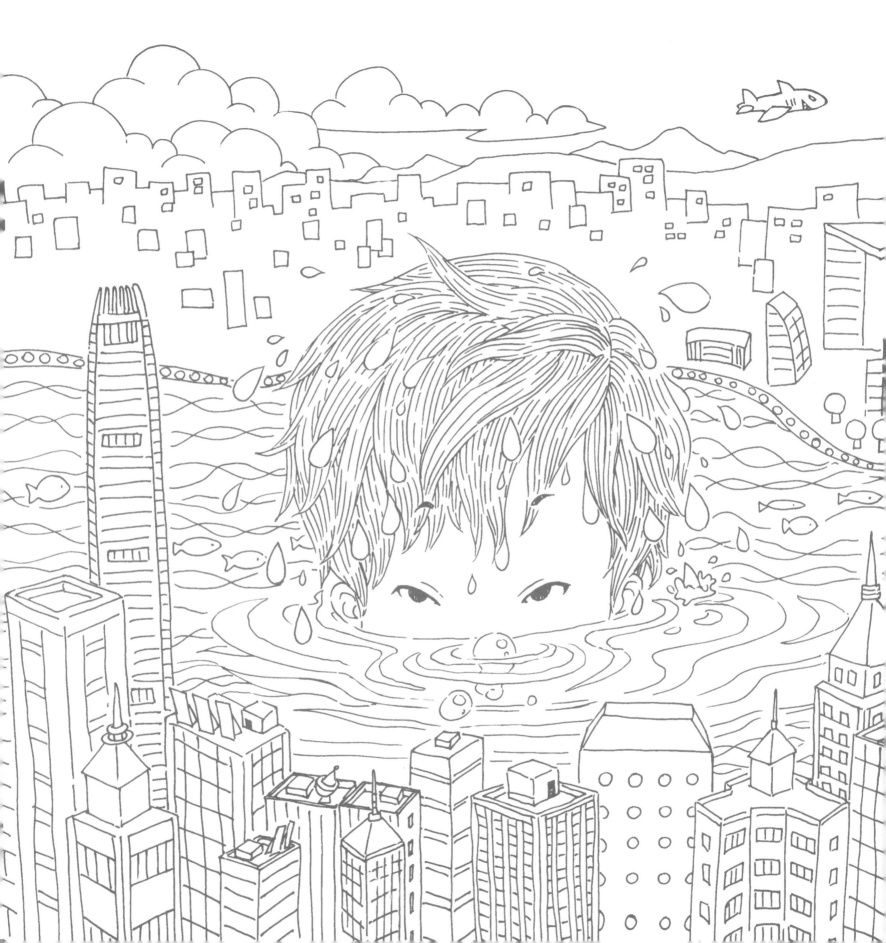

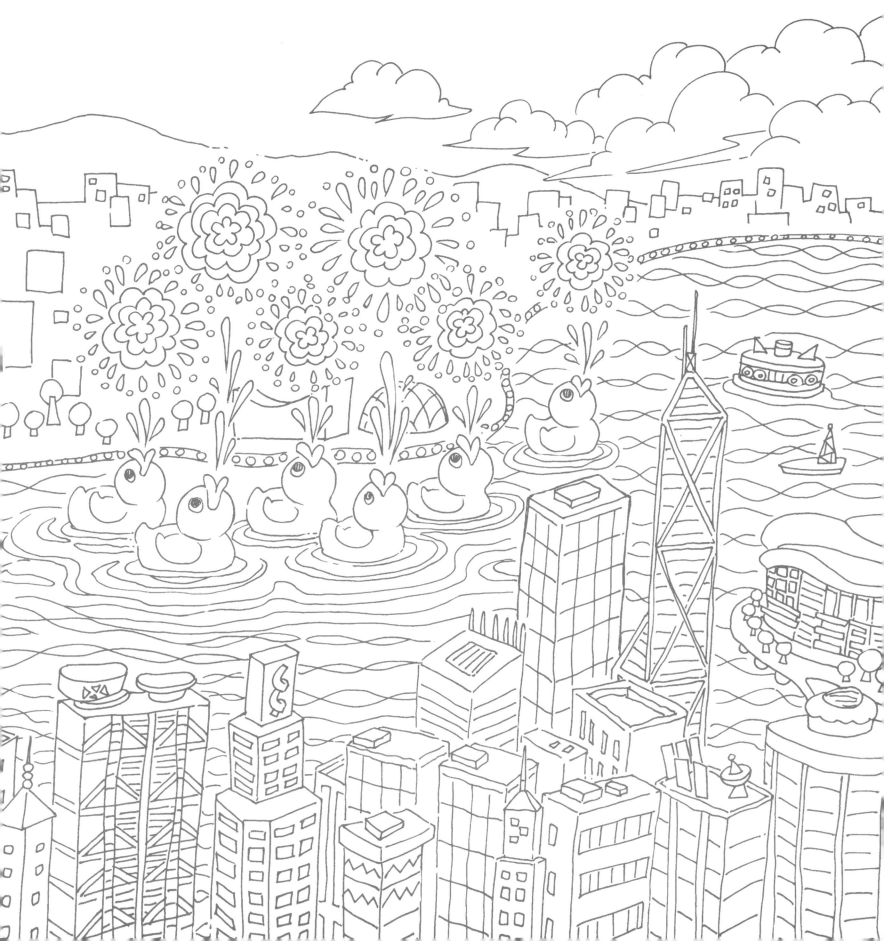

國家圖書館出版品預行編目（CIP）資料

花樣年華 / 宮千栩著. -- 初版.– 新北市：
漢欣文化事業有限公司, 2023.12
72面；25x25公分. -- (多彩多藝；18)

ISBN 978-957-686-882-5(平裝)

1.CST: 著色畫 2.CST: 畫冊

947.39 112013813

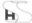 定價320元

多彩多藝18

花樣年華 Blossoming Love

作　　　者／宮千栩

封 面 繪 製／宮千栩

總　編　輯／徐昱

封 面 設 計／韓欣恬

執 行 美 編／韓欣恬

出　　版　　者／**漢欣文化事業有限公司**

地　　　址／新北市板橋區板新路206號3樓

電　　　話／02-8953-9611

傳　　　真／02-8952-4084

郵 撥 帳 號／05837599 漢欣文化事業有限公司

電 子 郵 件／hsbooks01@gmail.com

初 版 一 刷／2023年12月

本書如有缺頁、破損或裝訂錯誤，請寄回更換

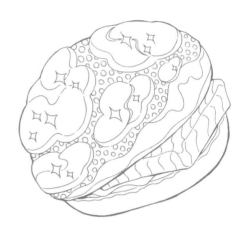

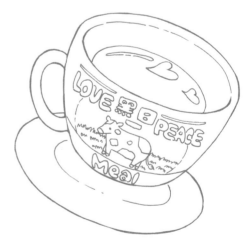

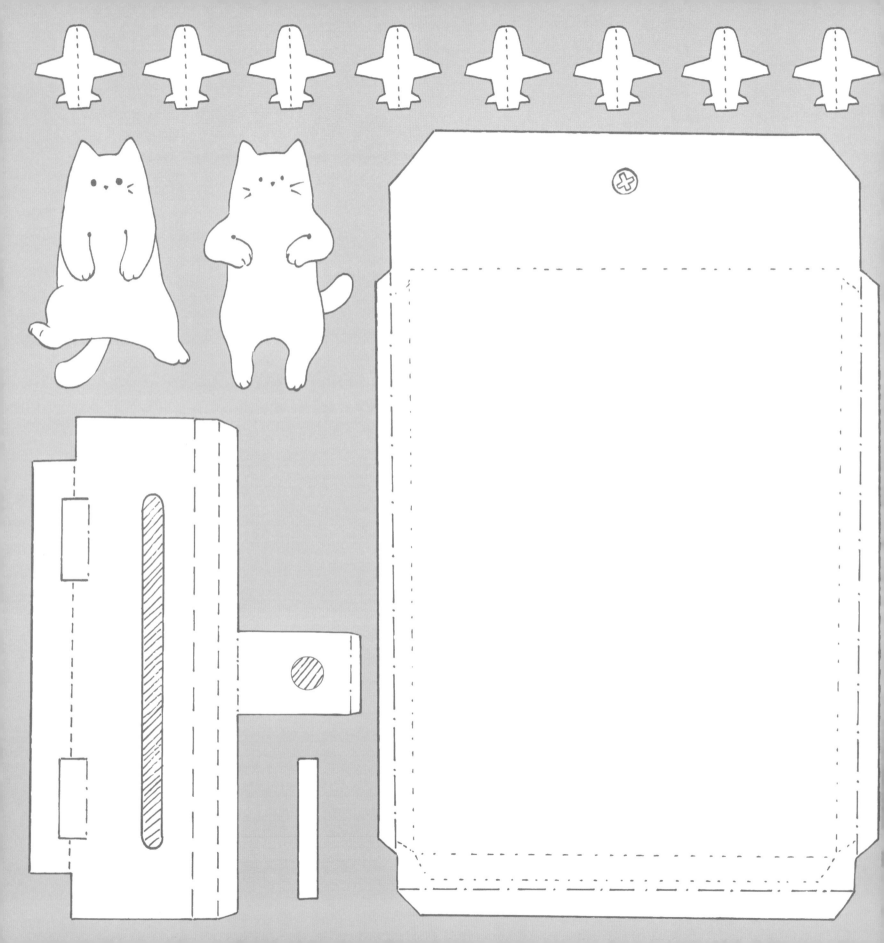

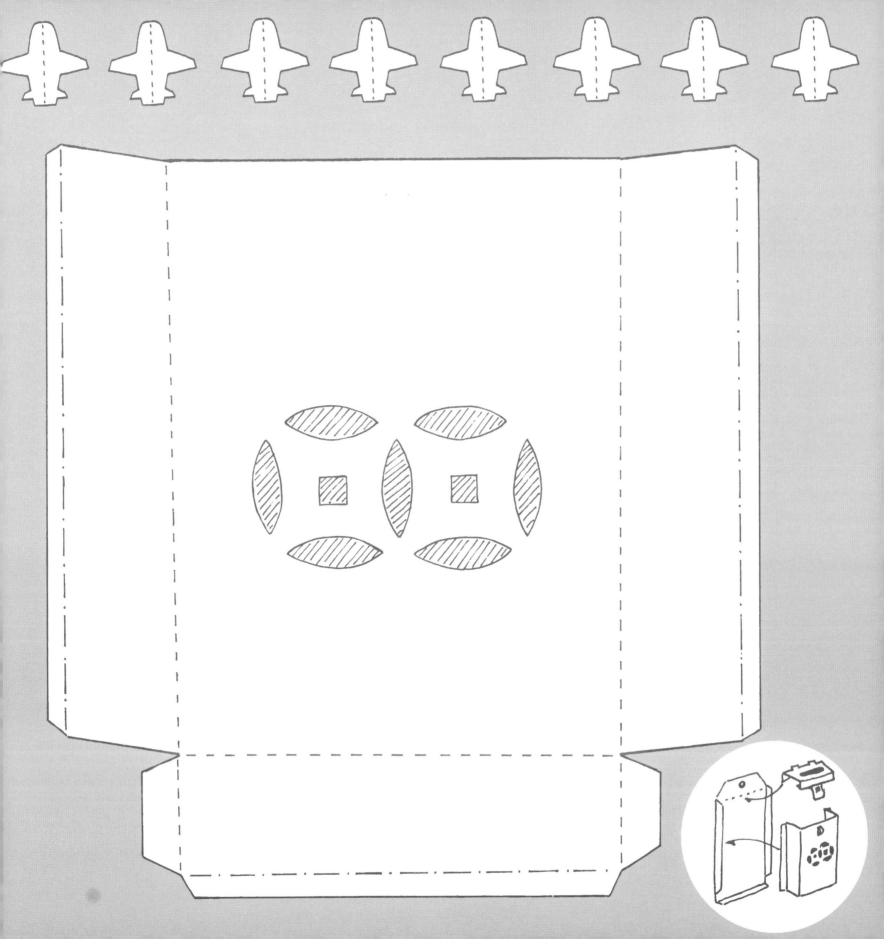